한글 손글씨 예쁘게 따라쓰기

정석

중·고·일반인을 위한 자습서

# 한글
## 손글씨 쓰기

KB081523

도서
출판 윤미디어
YUN MEDIA PUBLISHING.CO.

우선 좋은 글씨를 쓰기 위해서는
바른 마음가짐과 평온한 정신을 가다듬어
글씨를 쓰는데 집중하여야 한다.
글씨는 일반적으로 그 사람의 인격과 품위를 가늠하고
평가하는 가장 손쉬운 평가 기준이 되고 있다.
이러한 까닭에 많은 사람들이 보다 간결하고
미려한 글씨를 쓰기 원하고 있으나
마음가짐 만으로 얻어지는 것은 결코 아니다.
예쁘고 아름다운 글씨를 쓰기 위해서는
무엇보다도 좋은 필법에 의하여 쓰는 연습을
게을리 하지 않아야 할 것이다.

## 손글씨 쓰기 전에

**1. 마음가짐과 함께 몸가짐도 정숙하게 가져야 한다.**
몸을 올바르게 취하고 특히 어깨가 기울어지지 않도록 유의하여야 할 것이며
왼손은 종이위에 가볍게 올려놓고 팔에 힘이 들어가지 않도록 주의하여야 한다.

**2. 글씨의 형태를 세심히 분석하여야 한다.**
글자마다 지니고 있는 기하학적 형상이 있음으로 우선 이러한 형상을 분석 비교하여
글씨를 쓰는데 기본을 삼아 연습하여야 한다.

**3. 연습은 이 책의 공란을 채워 쓰는 데 그치지 말고 다른 종이에 많이 연습해 본다.**

　한글은 한자와 같이 점과 획이 많지 않고 짜임새가 독특하기 때문에 쓰기가 쉬운 것 같으나 잘못 쓰면 모양이 일그러지게 된다. 다음은 한글 쓰기의 기본이 되는 몇 자를 예로 실었다.

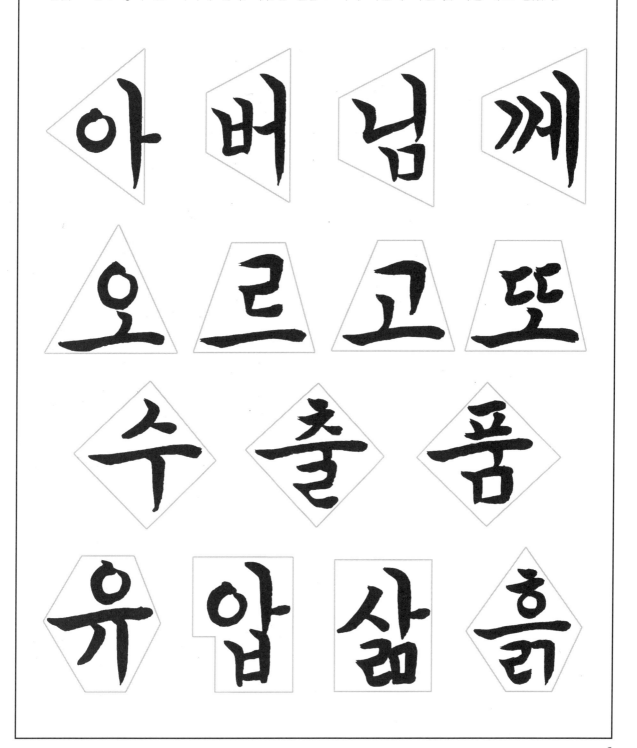

# 정자체 모음 쓰기

| 아 | ㅏ | 세로획은 약간 힘을 주어 내리 그으며 끝에 가서 가볍게 뺀다. 점획은 세로획의 중간보다 조금 아래에 쓴다. | ㅏ | | | | ㅏ | | |
|---|---|---|---|---|---|---|---|---|---|
| 야 | ㅑ | 두 점획은 약간 벌어지게 쓴다. | ㅑ | | | | ㅑ | | |
| 어 | ㅓ | 옆으로 긋는 획은 세로획의 중간에 집필을 깊게 하여 긋는다. | ㅓ | | | | ㅓ | | |
| 여 | ㅕ | 옆으로 긋는 획은 안쪽으로 약간 넓게 쓴다. | ㅕ | | | | ㅕ | | |
| 오 | ㅗ | 내리긋는 획은 가로획의 중간 정도에 오도록 쓴다. | ㅗ | | | | ㅗ | | |
| 요 | ㅛ | 내리긋는 획은 가로획을 대략 3등분하여 쓴다. | ㅛ | | | | ㅛ | | |
| 우 | ㅜ | 내리긋는 획은 가로획의 2/3 위치에 긋는다. | ㅜ | | | | ㅜ | | |
| 유 | ㅠ | 가로획을 3등분한 위치에서 내려 긋는다. | ㅠ | | | | ㅠ | | |
| 으 | ㅡ | 처음에 힘을 주고 중간에서 가볍게 했다가 끝에 또 힘을 주어 쓴다. | ㅡ | | | | ㅡ | | |
| 이 | ㅣ | 처음에는 약간 힘을 주어 내리 그으며 끝에가서 가볍게 뺀다. | ㅣ | | | | ㅣ | | |
| 애 | ㅐ | 첫째 세로획은 짧게 내리긋고, 옆으로 긋는 획은 중간 위치에 긋는다. | ㅐ | | | | ㅐ | | |
| 얘 | ㅒ | 세로획은 'ㅐ'와 같은 방법으로 쓰고, 위의 가로획은 수평으로 아래의 가로획은 약간 위를 향하여 긋는다. | ㅒ | | | | ㅒ | | |
| 에 | ㅔ | 세로획은 간격을 맞추어 쓰고, 옆으로 긋는 획은 중간 위치에 긋는다. | ㅔ | | | | ㅔ | | |
| 예 | ㅖ | 세로획은 'ㅔ'와 같은 방법으로, 옆으로 긋는 획은 안쪽으로 약간 넓게 쓴다. | ㅖ | | | | ㅖ | | |

4

| | | | | | | | | |
|---|---|---|---|---|---|---|---|---|
| 와 | 과 | 'ㅗ'와 'ㅏ'가 붙도록 쓴다. | 과 | | | | 과 | |
| 워 | 둬 | 'ㅜ'와 'ㅓ'가 붙지 않도록 쓴다. | 둬 | | | | 둬 | |
| 외 | 긔 | 'ㅗ'와 'ㅣ'가 붙도록 쓰되 너무 넓지 않게 쓴다. | 긔 | | | | 긔 | |
| 위 | 귀 | 'ㅜ'와 'ㅣ'가 너무 좁지 않게 쓴다. | 귀 | | | | 귀 | |
| 왜 | 괘 | 'ㅗ'와 'ㅐ'는 붙여 쓰고, 간격에 주의하여 쓴다. | 괘 | | | | 괘 | |
| 웨 | 궤 | 'ㅟ'가 너무 크지 않게 쓰고, 간격을 고르게 하여야 한다. | 궤 | | | | 궤 | |

<div align="center">

## 정자체 자음 쓰기

</div>

| | | | | | | | | |
|---|---|---|---|---|---|---|---|---|
| 가 | ㄱ | 모난 부분에서 가볍게 힘을 주어 삐친다. | ㄱ | | | | ㄱ | |
| 구 | ㄱ | 세 번 꺾어 쓰는 기분으로 쓴다. | ㄱ | | | | ㄱ | |
| 고 | ㄱ | 가로와 세로의 길이가 비슷하게 쓴다. | ㄱ | | | | ㄱ | |
| 나 | ㄴ | 세로획보다 가로획을 길게 쓴다. | ㄴ | | | | ㄴ | |
| 너 | ㄴ | 세로획을 가로획보다 짧게 쓴다. | ㄴ | | | | ㄴ | |
| 노 | ㄴ | 가로획의 끝부분을 약간 쳐 드는 기분으로 쓴다. | ㄴ | | | | ㄴ | |
| 다 | ㄷ | 아래의 가로획을 위의 가로획보다 길게 쓴다. | ㄷ | | | | ㄷ | |
| 도 | ㄷ | 아래 가로획의 끝을 힘주어 멈춘다. | ㄷ | | | | ㄷ | |

| | | | | | | | |
|---|---|---|---|---|---|---|---|
| 라 | ㄹ | 간격을 고르게 하고 아래 가로획을 길게 쓴다. | ㄹ | | | | ㄹ |
| 러 | ㄹ | 간격을 고르게 하고 아래 가로획을 부드럽게 쓴다. | ㄹ | | | | ㄹ |
| 로 | ㄹ | 간격을 고르게 하고 끝부분을 힘주어 멈춘다. | ㄹ | | | | ㄹ |
| 마 | ㅁ | 네모 모양으로 하되 아래가 너무 좁지 않게 쓴다. | ㅁ | | | | ㅁ |
| 바 | ㅂ | 아래와 위의 간격이 같게 쓴다. | ㅂ | | | | ㅂ |
| 사 | ㅅ | 처음 획은 옆으로 가볍게 삐치고 점획은 힘주어 멈춘다. | ㅅ | | | | ㅅ |
| 서 | ㅅ | 처음 획은 옆으로 가볍게 삐치고 점획은 약간 수직으로 내려 쓴다. | ㅅ | | | | ㅅ |
| 소 | ㅅ | 점획을 옆으로 벌리어 쓴다. | ㅅ | | | | ㅅ |
| 아 | ㅇ | 왼쪽·오른쪽 두 번에 쓰나, 한 번에 써도 무방하다. | ㅇ | | | | ㅇ |
| 자 | ㅈ | 간격에 주의하여 쓴다. | ㅈ | | | | ㅈ |
| 저 | ㅈ | 가로획과 삐침은 이어서 쓴다. | ㅈ | | | | ㅈ |
| 조 | ㅈ | 점획은 옆으로 벌려 쓰고, 끝부분을 힘주어 멈춘다. | ㅈ | | | | ㅈ |
| 차 | ㅊ | 점획의 위치에 주의하여 쓴다. | ㅊ | | | | ㅊ |
| 처 | ㅊ | 아래의 점획을 곧게 세워 끝을 멈춘다. | ㅊ | | | | ㅊ |
| 초 | ㅊ | 아래의 점획을 약간 벌리어 쓴다. | ㅊ | | | | ㅊ |

| 카 | ㅋ | 간격과 중간 가로획의 위치에 주의해서 쓴다. | ㅋ | | | | ㅋ | | |
| 코 | ㅋ | 간격과 중간 가로획의 위치에 주의해서 쓴다. | ㅋ | | | | ㅋ | | |
| 타 | ㅌ | 아래 가로획을 가장 길게 쓴다. | ㅌ | | | | ㅌ | | |
| 터 | ㅌ | 위와 아래의 길이가 비슷하게 쓴다. | ㅌ | | | | ㅌ | | |
| 토 | ㅌ | 간격에 주의해서 쓴다. | ㅌ | | | | ㅌ | | |
| 파 | ㅍ | 아래 가로획을 길게 쓴다. | ㅍ | | | | ㅍ | | |
| 퍼 | ㅍ | 위와 아래의 가로획 길이가 같게 쓴다. | ㅍ | | | | ㅍ | | |
| 포 | ㅍ | 위와 아래의 가로획 길이가 같게 쓴다. | ㅍ | | | | ㅍ | | |
| 하 | ㅎ | 간격에 주의해서 쓴다. | ㅎ | | | | ㅎ | | |

## 정자체 경음 쓰기

| 까 | ㄲ | 앞의 'ㄱ'을 작게 쓰고, 붙지 않게 한다. | ㄲ | | | | ㄲ | | |
| 꼬 | ㄲ | 앞의 'ㄱ'을 약간 작게 쓴다. | ㄲ | | | | ㄲ | | |
| 따 | ㄸ | 앞의 'ㄷ'을 약간 작게 쓰고, 가로획의 방향에 주의해서 쓴다. | ㄸ | | | | ㄸ | | |
| 떠 | ㄸ | 아래 획을 부드럽게 약간 삐쳐 쓴다. | ㄸ | | | | ㄸ | | |
| 또 | ㄸ | 아래 가로획의 끝을 힘주어 멈춘다. | ㄸ | | | | ㄸ | | |

| | | | | | | | | |
|---|---|---|---|---|---|---|---|---|
| 빠 | ㅃ | 앞의 'ㅂ'을 뒤의 'ㅂ'보다 약간 작게 쓴다. | ㅃ | | | | ㅃ | |
| 싸 | ㅆ | 앞의 'ㅅ'이 뒤의 'ㅅ'보다 약간 작게 쓴다. | ㅆ | | | | ㅆ | |
| 써 | ㅆ | 뒤의 'ㅅ'의 점획을 아래로 내려 긋는다. | ㅆ | | | | ㅆ | |
| 쏘 | ㅆ | 옆으로 약간 넓게 벌려 쓴다. | ㅆ | | | | ㅆ | |
| 짜 | ㅉ | 가로획의 길이가 길지 않게 좁혀 쓴다. | ㅉ | | | | ㅉ | |

## 정자체 받침 쓰기

| | | | | | | | | |
|---|---|---|---|---|---|---|---|---|
| 국 | ㄱ | 가로획과 세로획이 직각이 되게 쓴다. | ㄱ | | | | ㄱ | |
| 군 | ㄴ | 꺾어지는 부분이 모나지 않게 하고, 처음과 끝에 힘을 준다. | ㄴ | | | | ㄴ | |
| 곤 | ㄷ | 아래의 가로획이 위의 가로획보다 길지 않게 쓴다. | ㄷ | | | | ㄷ | |
| 골 | ㄹ | 아래와 위의 간격을 고르게 한다. | ㄹ | | | | ㄹ | |
| 곰 | ㅁ | 아래 모서리 부분을 주의하여 쓴다. | ㅁ | | | | ㅁ | |
| 곱 | ㅂ | 간격을 고르게 하고 오른쪽 세로획을 위로 좀 길게 쓴다. | ㅂ | | | | ㅂ | |
| 곳 | ㅅ | 점획은 끝에서 힘주어 멈춘다. | ㅅ | | | | ㅅ | |
| 공 | ㅇ | 두 번에 나누어 쓰지만 한 번에 써도 무방하다. | ㅇ | | | | ㅇ | |
| 곶 | ㅈ | 간격에 주의하고, 점획은 끝에서 힘주어 멈춘다. | ㅈ | | | | ㅈ | |

8

| | | | | | | | |
|---|---|---|---|---|---|---|---|
| 숯 | ㅊ | 'ㅈ'과 같이 점획은 끝에서 힘주어 멈춘다. | ㅊ | | | | ㅊ |
| 읔 | ㅋ | 'ㄱ'과 같은 방법으로 쓰되, 간격에 주의한다. | ㅋ | | | | ㅋ |
| 끝 | ㅌ | 아래의 가로획을 'ㄴ'과 같은 방법으로 쓴다. | ㅌ | | | | ㅌ |
| 높 | ㅍ | 위의 가로획보다 아래의 가로획이 약간 길게 쓴다. | ㅍ | | | | ㅍ |
| 놓 | ㅎ | 점획, 가로획, 'ㅇ'의 사이의 간격을 고르게 한다. | ㅎ | | | | ㅎ |

| | | | | | | | |
|---|---|---|---|---|---|---|---|
| 넋 | ㄳ | 두 글자의 크기가 같게 쓰고, 사이가 넓어지지 않게 한다. | ㄳ | | | | ㄳ |
| 늙 | ㄺ | 두 글자의 크기가 같게 쓰고, 서로 붙지 않게 쓴다. | ㄺ | | | | ㄺ |
| 넓 | ㄼ | 크기가 같게 쓰고, 두 글자가 서로 붙지 않게 쓴다. | ㄼ | | | | ㄼ |
| 곯 | ㅀ | 두 글자의 크기와 길이가 같게 쓴다. | ㅀ | | | | ㅀ |
| 값 | ㅄ | 'ㅅ'을 약간 세워서 쓰고, 간격이 너무 떨어지지 않게 쓴다. | ㅄ | | | | ㅄ |
| 많 | ㄶ | 'ㄴ'이 'ㅎ'보다 크지 않게 쓰고, 아래를 가지런하게 한다. | ㄶ | | | | ㄶ |
| 앉 | ㄵ | 'ㄴ'을 옆으로 좁게 쓰고, 아래를 가지런하게 한다. | ㄵ | | | | ㄵ |
| 핥 | ㄾ | 크기가 같게 쓰고, 두 글자가 서로 붙지 않게 한다. | ㄾ | | | | ㄾ |
| 읊 | ㄿ | 두 글자의 크기와 길이가 같게 하고, 서로 붙지 않게 쓴다. | ㄿ | | | | ㄿ |

9

| | | | | | | | | | | |
|---|---|---|---|---|---|---|---|---|---|---|
| 가 | 가 | | | | | 나 | 나 | | | |
| 개 | 개 | | | | | 내 | 내 | | | |
| 거 | 거 | | | | | 냐 | 냐 | | | |
| 게 | 게 | | | | | 너 | 너 | | | |
| 겨 | 겨 | | | | | 네 | 네 | | | |
| 계 | 계 | | | | | 녀 | 녀 | | | |
| 고 | 고 | | | | | 노 | 노 | | | |
| 과 | 과 | | | | | 놔 | 놔 | | | |
| 교 | 교 | | | | | 뇌 | 뇌 | | | |
| 구 | 구 | | | | | 뇨 | 뇨 | | | |
| 줘 | 줘 | | | | | 누 | 누 | | | |
| 귀 | 귀 | | | | | 눠 | 눠 | | | |
| 규 | 규 | | | | | 뉴 | 뉴 | | | |
| 그 | 그 | | | | | 느 | 느 | | | |
| 기 | 기 | | | | | 니 | 니 | | | |

| 다 | 다 | | | | | 라 | 라 | | | | |
| 대 | 대 | | | | | 래 | 래 | | | | |
| 댜 | 댜 | | | | | 랴 | 랴 | | | | |
| 더 | 더 | | | | | 러 | 러 | | | | |
| 데 | 데 | | | | | 레 | 레 | | | | |
| 도 | 도 | | | | | 려 | 려 | | | | |
| 돼 | 돼 | | | | | 례 | 례 | | | | |
| 되 | 되 | | | | | 로 | 로 | | | | |
| 됴 | 됴 | | | | | 뢰 | 뢰 | | | | |
| 두 | 두 | | | | | 료 | 료 | | | | |
| 뒈 | 뒈 | | | | | 루 | 루 | | | | |
| 뒤 | 뒤 | | | | | 뤼 | 뤼 | | | | |
| 듀 | 듀 | | | | | 류 | 류 | | | | |
| 드 | 드 | | | | | 르 | 르 | | | | |
| 디 | 디 | | | | | 리 | 리 | | | | |

| 마 | 마 | | | | | 바 | 바 | | | | |
|---|---|---|---|---|---|---|---|---|---|---|---|
| 매 | 매 | | | | | 배 | 배 | | | | |
| 먀 | 먀 | | | | | 뱌 | 뱌 | | | | |
| 머 | 머 | | | | | 버 | 버 | | | | |
| 메 | 메 | | | | | 베 | 베 | | | | |
| 며 | 며 | | | | | 벼 | 벼 | | | | |
| 모 | 모 | | | | | 보 | 보 | | | | |
| 뫼 | 뫼 | | | | | 봐 | 봐 | | | | |
| 묘 | 묘 | | | | | 뵈 | 뵈 | | | | |
| 무 | 무 | | | | | 부 | 부 | | | | |
| 뭐 | 뭐 | | | | | 붜 | 붜 | | | | |
| 뮈 | 뮈 | | | | | 뷔 | 뷔 | | | | |
| 뮤 | 뮤 | | | | | 뷰 | 뷰 | | | | |
| 므 | 므 | | | | | 브 | 브 | | | | |
| 미 | 미 | | | | | 비 | 비 | | | | |

| 사 | 사 | | | | | 아 | 아 | | | |
|---|---|---|---|---|---|---|---|---|---|---|
| 새 | 새 | | | | | 애 | 애 | | | |
| 샤 | 샤 | | | | | 얘 | 얘 | | | |
| 서 | 서 | | | | | 어 | 어 | | | |
| 세 | 세 | | | | | 에 | 에 | | | |
| 셔 | 셔 | | | | | 여 | 여 | | | |
| 소 | 소 | | | | | 예 | 예 | | | |
| 쇠 | 쇠 | | | | | 오 | 오 | | | |
| 쇼 | 쇼 | | | | | 와 | 와 | | | |
| 수 | 수 | | | | | 외 | 외 | | | |
| 쉬 | 쉬 | | | | | 요 | 요 | | | |
| 쉬 | 쉬 | | | | | 우 | 우 | | | |
| 슈 | 슈 | | | | | 유 | 유 | | | |
| 스 | 스 | | | | | 으 | 으 | | | |
| 시 | 시 | | | | | 이 | 이 | | | |

| 자 | 자 | | | | | 차 | 차 | | | | |
|---|---|---|---|---|---|---|---|---|---|---|---|
| 재 | 재 | | | | | 채 | 채 | | | | |
| 저 | 저 | | | | | 챠 | 챠 | | | | |
| 제 | 제 | | | | | 처 | 처 | | | | |
| 져 | 져 | | | | | 체 | 체 | | | | |
| 조 | 조 | | | | | 쳐 | 쳐 | | | | |
| 좌 | 좌 | | | | | 초 | 초 | | | | |
| 죄 | 죄 | | | | | 최 | 최 | | | | |
| 죠 | 죠 | | | | | 쵸 | 쵸 | | | | |
| 주 | 주 | | | | | 추 | 추 | | | | |
| 줘 | 줘 | | | | | 춰 | 춰 | | | | |
| 쥐 | 쥐 | | | | | 취 | 취 | | | | |
| 쥬 | 쥬 | | | | | 츄 | 츄 | | | | |
| 즈 | 즈 | | | | | 츠 | 츠 | | | | |
| 지 | 지 | | | | | 치 | 치 | | | | |

| 카 | 카 | | | | | 타 | 타 | | | | |
|---|---|---|---|---|---|---|---|---|---|---|---|
| 캐 | 캐 | | | | | 태 | 태 | | | | |
| 캬 | 캬 | | | | | 탸 | 탸 | | | | |
| 커 | 커 | | | | | 터 | 터 | | | | |
| 케 | 케 | | | | | 테 | 테 | | | | |
| 켜 | 켜 | | | | | 토 | 토 | | | | |
| 코 | 코 | | | | | 퇴 | 퇴 | | | | |
| 콰 | 콰 | | | | | 툐 | 툐 | | | | |
| 쿄 | 쿄 | | | | | 투 | 투 | | | | |
| 쿠 | 쿠 | | | | | 퉈 | 퉈 | | | | |
| 쿼 | 쿼 | | | | | 튀 | 튀 | | | | |
| 퀴 | 퀴 | | | | | 튜 | 튜 | | | | |
| 큐 | 큐 | | | | | 트 | 트 | | | | |
| 크 | 크 | | | | | 틔 | 틔 | | | | |
| 키 | 키 | | | | | 티 | 티 | | | | |

| 파 | 파 | | | | | 하 | 하 | | | | |
| 패 | 패 | | | | | 해 | 해 | | | | |
| 퍄 | 퍄 | | | | | 허 | 허 | | | | |
| 퍼 | 퍼 | | | | | 헤 | 헤 | | | | |
| 페 | 페 | | | | | 혀 | 혀 | | | | |
| 펴 | 펴 | | | | | 혜 | 혜 | | | | |
| 폐 | 폐 | | | | | 호 | 호 | | | | |
| 포 | 포 | | | | | 화 | 화 | | | | |
| 표 | 표 | | | | | 회 | 회 | | | | |
| 푸 | 푸 | | | | | 효 | 효 | | | | |
| 풔 | 풔 | | | | | 후 | 후 | | | | |
| 퓌 | 퓌 | | | | | 휘 | 휘 | | | | |
| 퓨 | 퓨 | | | | | 휴 | 휴 | | | | |
| 프 | 프 | | | | | 흐 | 흐 | | | | |
| 피 | 피 | | | | | 히 | 히 | | | | |

| 까 | 까 | | | | | 또 | 또 | | | | |
| 깨 | 깨 | | | | | 뚜 | 뚜 | | | | |
| 꺼 | 꺼 | | | | | 뛰 | 뛰 | | | | |
| 께 | 께 | | | | | 뜨 | 뜨 | | | | |
| 꼬 | 꼬 | | | | | 띠 | 띠 | | | | |
| 꽈 | 꽈 | | | | | 띠 | 띠 | | | | |
| 꾀 | 꾀 | | | | | 빠 | 빠 | | | | |
| 꾸 | 꾸 | | | | | 빼 | 빼 | | | | |
| 뀌 | 뀌 | | | | | 뼈 | 뼈 | | | | |
| 끄 | 끄 | | | | | 뽀 | 뽀 | | | | |
| 끼 | 끼 | | | | | 뿌 | 뿌 | | | | |
| 따 | 따 | | | | | 쁘 | 쁘 | | | | |
| 때 | 때 | | | | | 삐 | 삐 | | | | |
| 떠 | 떠 | | | | | 싸 | 싸 | | | | |
| 떼 | 떼 | | | | | 쌔 | 쌔 | | | | |

| 씨 | 씨 | | | | | 각 | 각 | | | | |
| 쏘 | 쏘 | | | | | 객 | 객 | | | | |
| 쏴 | 쏴 | | | | | 건 | 건 | | | | |
| 쑤 | 쑤 | | | | | 겔 | 겔 | | | | |
| 쓰 | 쓰 | | | | | 경 | 경 | | | | |
| 씨 | 씨 | | | | | 겟 | 겟 | | | | |
| 짜 | 짜 | | | | | 곰 | 곰 | | | | |
| 째 | 째 | | | | | 광 | 광 | | | | |
| 쩌 | 쩌 | | | | | 국 | 국 | | | | |
| 쭈 | 쭈 | | | | | 굿 | 굿 | | | | |
| 쪼 | 쪼 | | | | | 권 | 권 | | | | |
| 찌 | 찌 | | | | | 귤 | 귤 | | | | |
| 낚 | 낚 | | | | | 근 | 근 | | | | |
| 밖 | 밖 | | | | | 궁 | 궁 | | | | |
| 쉮 | 쉮 | | | | | 김 | 김 | | | | |

| 난 | 난 | | | | | 답 | 답 | | | | |
| 냉 | 냉 | | | | | 댁 | 댁 | | | | |
| 냥 | 냥 | | | | | 던 | 던 | | | | |
| 널 | 널 | | | | | 뎅 | 뎅 | | | | |
| 넷 | 넷 | | | | | 돗 | 돗 | | | | |
| 넘 | 넘 | | | | | 됐 | 됐 | | | | |
| 논 | 논 | | | | | 됩 | 됩 | | | | |
| 놓 | 놓 | | | | | 둘 | 둘 | | | | |
| 놨 | 놨 | | | | | 둥 | 둥 | | | | |
| 눅 | 눅 | | | | | 뒀 | 뒀 | | | | |
| 눈 | 눈 | | | | | 득 | 득 | | | | |
| 넜 | 넜 | | | | | 든 | 든 | | | | |
| 는 | 는 | | | | | 딩 | 딩 | | | | |
| 능 | 능 | | | | | 땀 | 땀 | | | | |
| 님 | 님 | | | | | 땡 | 땡 | | | | |

| | | | | | | | | | | | |
|---|---|---|---|---|---|---|---|---|---|---|---|
| 랑 | 랑 | | | | | 목 | 목 | | | | |
| 램 | 램 | | | | | 묏 | 묏 | | | | |
| 략 | 략 | | | | | 물 | 물 | | | | |
| 런 | 런 | | | | | 뭔 | 뭔 | | | | |
| 렐 | 렐 | | | | | 믐 | 믐 | | | | |
| 렵 | 렵 | | | | | 밀 | 밀 | | | | |
| 롯 | 롯 | | | | | 발 | 발 | | | | |
| 룩 | 룩 | | | | | 백 | 백 | | | | |
| 률 | 률 | | | | | 번 | 번 | | | | |
| 를 | 를 | | | | | 벵 | 벵 | | | | |
| 립 | 립 | | | | | 벽 | 벽 | | | | |
| 말 | 말 | | | | | 볼 | 볼 | | | | |
| 맴 | 맴 | | | | | 봤 | 봤 | | | | |
| 먼 | 먼 | | | | | 뷘 | 뷘 | | | | |
| 명 | 명 | | | | | 붕 | 붕 | | | | |

| | | | | | | | | | | | |
|---|---|---|---|---|---|---|---|---|---|---|---|
| 불 | 불 | | | | | 안 | 안 | | | | |
| 빈 | 빈 | | | | | 앵 | 앵 | | | | |
| 빗 | 빗 | | | | | 양 | 양 | | | | |
| 삽 | 삽 | | | | | 엄 | 엄 | | | | |
| 생 | 생 | | | | | 엘 | 엘 | | | | |
| 섬 | 섬 | | | | | 역 | 역 | | | | |
| 셋 | 셋 | | | | | 옵 | 옵 | | | | |
| 셨 | 셨 | | | | | 왔 | 왔 | | | | |
| 솔 | 솔 | | | | | 왼 | 왼 | | | | |
| 쇳 | 쇳 | | | | | 옹 | 옹 | | | | |
| 숯 | 숯 | | | | | 울 | 울 | | | | |
| 쉰 | 쉰 | | | | | 윗 | 윗 | | | | |
| 습 | 습 | | | | | 울 | 울 | | | | |
| 식 | 식 | | | | | 읍 | 읍 | | | | |
| 쌀 | 쌀 | | | | | 잊 | 잊 | | | | |

| 잡 | 잡 | | | | | 충 | 충 | | | | |
|---|---|---|---|---|---|---|---|---|---|---|---|
| 쟁 | 쟁 | | | | | 췄 | 췄 | | | | |
| 점 | 점 | | | | | 측 | 측 | | | | |
| 젤 | 젤 | | | | | 층 | 층 | | | | |
| 젖 | 젖 | | | | | 침 | 침 | | | | |
| 좋 | 좋 | | | | | 칼 | 칼 | | | | |
| 줍 | 줍 | | | | | 캔 | 캔 | | | | |
| 줄 | 줄 | | | | | 컵 | 컵 | | | | |
| 증 | 증 | | | | | 켈 | 켈 | | | | |
| 진 | 진 | | | | | 콕 | 콕 | | | | |
| 찬 | 찬 | | | | | 쾅 | 쾅 | | | | |
| 책 | 책 | | | | | 쿡 | 쿡 | | | | |
| 청 | 청 | | | | | 퀸 | 퀸 | | | | |
| 쳈 | 쳈 | | | | | 큼 | 큼 | | | | |
| 좃 | 좃 | | | | | 킹 | 킹 | | | | |

| 탑 | 탑 | | | | | 풀 | 풀 | | | | |
|---|---|---|---|---|---|---|---|---|---|---|---|
| 탱 | 탱 | | | | | 품 | 품 | | | | |
| 텔 | 텔 | | | | | 핀 | 핀 | | | | |
| 텐 | 텐 | | | | | 할 | 할 | | | | |
| 톰 | 톰 | | | | | 행 | 행 | | | | |
| 툭 | 툭 | | | | | 험 | 험 | | | | |
| 튄 | 튄 | | | | | 헹 | 헹 | | | | |
| 틀 | 틀 | | | | | 혈 | 혈 | | | | |
| 팀 | 팀 | | | | | 흡 | 흡 | | | | |
| 팝 | 팝 | | | | | 환 | 환 | | | | |
| 팬 | 팬 | | | | | 훈 | 훈 | | | | |
| 펏 | 펏 | | | | | 훌 | 훌 | | | | |
| 펜 | 펜 | | | | | 흑 | 흑 | | | | |
| 펼 | 펼 | | | | | 흥 | 흥 | | | | |
| 퐁 | 퐁 | | | | | 힘 | 힘 | | | | |

한글 낱말 쓰기 연습

| 견 | 본 | | | | 자 | 산 | | | |
|---|---|---|---|---|---|---|---|---|---|
| 공 | 장 | | | | 저 | 축 | | | |
| 광 | 고 | | | | 증 | 권 | | | |
| 납 | 부 | | | | 청 | 약 | | | |
| 노 | 동 | | | | 총 | 무 | | | |
| 담 | 보 | | | | 추 | 심 | | | |
| 당 | 좌 | | | | 통 | 화 | | | |
| 면 | 허 | | | | 판 | 매 | | | |
| 무 | 역 | | | | 포 | 장 | | | |
| 비 | 용 | | | | 할 | 인 | | | |
| 보 | 증 | | | | 환 | 율 | | | |
| 부 | 채 | | | | 결 | 재 | | | |
| 상 | 품 | | | | 독 | 점 | | | |
| 신 | 탁 | | | | 원 | 료 | | | |
| 송 | 금 | | | | 책 | 임 | | | |

| | | | | | | | | | | |
|---|---|---|---|---|---|---|---|---|---|---|
| 견 | 적 | 서 | | | | 재 | 보 | 험 | | |
| 공 | 기 | 업 | | | | 재 | 입 | 찰 | | |
| 국 | 공 | 채 | | | | 전 | 문 | 품 | | |
| 담 | 보 | 물 | | | | 착 | 수 | 금 | | |
| 대 | 리 | 점 | | | | 채 | 권 | 자 | | |
| 도 | 량 | 형 | | | | 통 | 운 | 업 | | |
| 매 | 출 | 액 | | | | 편 | 의 | 점 | | |
| 백 | 화 | 점 | | | | 화 | 물 | 선 | | |
| 상 | 여 | 금 | | | | 해 | 운 | 업 | | |
| 선 | 매 | 품 | | | | 회 | 사 | 채 | | |
| 소 | 매 | 상 | | | | 관 | 리 | 직 | | |
| 송 | 품 | 장 | | | | 결 | 근 | 계 | | |
| 연 | 쇄 | 점 | | | | 유 | 통 | 업 | | |
| 영 | 업 | 권 | | | | 금 | 융 | 권 | | |
| 입 | 출 | 금 | | | | 상 | 장 | 주 | | |

| 경 | 리 | 실 | 무 | | | | | | |
|---|---|---|---|---|---|---|---|---|---|
| 공 | 중 | 도 | 덕 | | | | | | |
| 국 | 위 | 선 | 양 | | | | | | |
| 근 | 면 | 성 | 실 | | | | | | |
| 능 | 률 | 추 | 진 | | | | | | |
| 독 | 립 | 투 | 사 | | | | | | |
| 멸 | 사 | 봉 | 공 | | | | | | |
| 민 | 족 | 중 | 흥 | | | | | | |
| 방 | 위 | 성 | 금 | | | | | | |
| 백 | 의 | 종 | 군 | | | | | | |
| 부 | 모 | 형 | 제 | | | | | | |
| 삼 | 일 | 운 | 동 | | | | | | |
| 생 | 활 | 개 | 선 | | | | | | |
| 언 | 론 | 자 | 유 | | | | | | |
| 애 | 국 | 정 | 신 | | | | | | |

| 유 | 비 | 무 | 환 | | | | | | | | |
|---|---|---|---|---|---|---|---|---|---|---|---|
| 인 | 류 | 공 | 영 | | | | | | | | |
| 자 | 주 | 국 | 방 | | | | | | | | |
| 조 | 국 | 수 | 호 | | | | | | | | |
| 주 | 권 | 재 | 민 | | | | | | | | |
| 책 | 임 | 완 | 수 | | | | | | | | |
| 철 | 두 | 철 | 미 | | | | | | | | |
| 춘 | 하 | 추 | 동 | | | | | | | | |
| 협 | 동 | 단 | 결 | | | | | | | | |
| 훈 | 민 | 정 | 음 | | | | | | | | |
| 국 | 제 | 금 | 융 | | | | | | | | |
| 수 | 출 | 검 | 사 | | | | | | | | |
| 어 | 음 | 교 | 환 | | | | | | | | |
| 주 | 식 | 회 | 사 | | | | | | | | |
| 화 | 폐 | 제 | 도 | | | | | | | | |

국 민 교 육 헌 장

우리는 민족 중흥의 역사적 사

명을 띠고 이 땅에 태어났다. 조

상의 빛난 얼을 오늘에 되살려,

안으로  자주 독립의  자세를  확립

하고,  밖으로  인류 공영에  이바지

할 때다. 이에  우리의  나아갈 바를

밝혀  교육의  지표로  삼는다.

성실한 마음과 튼튼한 몸으로

학문과 기술을 배우고 익히며, 타

고난 저마다의 소질을 계발하고,

우리의 처지를 약진의 발판으로

삼아, 창조의 힘과 개척의 정신을

기른다. 공익과 질서를 앞세우며

능률과 실질을 숭상하고, 경애와

신의에 뿌리 박은 상부와 상조의 전

통을 이어받아, 명랑하고 따뜻한

협동정신을 북돋운다. 우리의

창의와 협력을 바탕으로 나라가

발전하며, 나라의 융성이 나의

발전의 근본임을 깨달아, 자유와

권리에 따르는 책임과 의무를 다

하며 스스로 국가 건설에 참여하고,

봉사하는 국민정신을 드높인다.

반공 민주정신에 투철한 애국 애족이

우리의 삶의 길이며, 자유 세계

의 이상을 실현하는 기반이다.

길이 후손에 물려줄 영광된 통일

조국의 앞날을 내다보며, 신념과

긍지를 지닌 근면한 국민으로서,

민족의 슬기를 모아 줄기찬 노력

으로, 새 역사를 창조하자.

그대가 만약 좋은 일을 하고 싶다면,

먼저 가장 가까운 의무부터 행하라.

그것이 모든 올바른 일의 첫걸음이다.

낮은 음성으로 말하라.  천천히

말하라. 그리고 너무 많이 말하지

말라. 우리는 사랑하는 대상에

따라 변화되고 만들어진다.

사람마다 어둠이 있지만 빛도 있다.

마음에 찾아오는 빛은 지난날의

어둠을 걷어내고 내일을 향해

힘차게 달려가게 한다.

말이 입 안에 있을 때는 네가

말을 지배하지만 입 밖으로 나오면

말이 너를 지배한다.

깨달은 사람의 마음은 거울과도

같다. 아무것도 붙잡지 않지만

또한 아무것도 거부하지 않는다.

받기는 하되 가지지는 않는다.

전문가라는 것은 아주 조금밖에

알려져 있지 않은 것을 보다 많이

알고 있는 사람이다. 좋은 책을

읽을 때면 나는 3천 년도 더

사는 것 같이 생각된다.

눈물을 모르는 눈으로 진리를 보지

못하며, 아픔을 겪지 아니한

마음으로는 사람을 모른다.

사랑에 관해 우리가 동물에게

배워야 할 첫번째는 사랑하는 이의

말을 말없이 들어 주는 것이다.

마음속 감정을 감추는 일은

마음에 없는 감정을 가장하는 것

이상으로 힘들다.

공부는 뒤로 미루지 말고 순간순간

항상 정진해야 한다. 머뭇거리지 말고

어디에서나 힘써야 한다.

않된다. 완전히 내것이 되지 못하엿을

짭은 시간 내에 효과를 바라서는

꾸준히 배움을 쌓아 익힐 것이지

이해되고 하나로 되는 것은 모두 길이

노력해야 한다. 이치가 완전히

경우에는 내버려 두지 말고 평생

책을 깊이 읽어서 뜻을 모두

독서를 할 때에는 반드시 한 권의

쌓은 후에 자연스레 얻어지는 것이다.

것이오, 이것 저것 많이 읽는 데에만

다음에야 다른 책을 다시 읽을

알도록 통달하라. 의심이 없게 된

이는 없으리라.

사람으로서 부모에게 효도할 것을 모르는

힘써 바쁘게 설렵하지 말아야 할 것이다.

까닭이다. 세월은 유수와 같아

것은 부모의 은혜를 깊이 모르는

그러나 진정으로 효도하는 이가 적은

여도 부모의 은혜를 끝내 갚지 못한다.

자는 모름지기 정성을 다하고 힘을 다하

부모님을 오래 섬기지 못한다. 자식된

# 흘림체 모음 쓰기

| | | | | | | | | |
|---|---|---|---|---|---|---|---|---|
| 아 | ㅏ | 정자체와 별 차이는 없으나 부드럽게 쓴다. | ㅏ | | | | ㅏ | |
| 야 | ㅑ | 정자체와 별 차이는 없으나 부드럽게 쓴다. | ㅑ | | | | ㅑ | |
| 어 | ㅓ | 앞의 자음에서 연결되는 기분으로 쓴다. | ㅓ | | | | ㅓ | |
| 여 | 려 | 안쪽이 조금 넓게 하며, 두 획이 연결되도록 쓴다. | 려 | | | | 려 | |
| 오 | ㅗ | 왼편으로 약간 기울여지게 하며, 앞의 자음에서 연결되는 기분으로 쓴다. | ㅗ | | | | ㅗ | |
| 요 | ㅛ | 두 획을 둥근 기분으로 부드럽게 연결하여 쓴다. | ㅛ | | | | ㅛ | |
| 우 | ㅜ | 윗몸의 오른쪽에 맞추어 꺽어내려 쓰되 너무 길게 하지 않는다. | ㅜ | | | | ㅜ | |
| 유 | ㅠ | 세개의 획이 한 번에 연결되도록 쓴다. | ㅠ | | | | ㅠ | |
| 으 | ㅡ | 왼편으로 약간 기울어지게 쓴다. | ㅡ | | | | ㅡ | |
| 이 | ㅣ | 정자체와 별 차이는 없으나 부드럽게 쓴다. | ㅣ | | | | ㅣ | |
| 애 | ㅐ | 첫째 획과 둘째 획을 연결하며, 세째 획의 중간에 위치하도록 쓴다. | ㅐ | | | | ㅐ | |
| 얘 | ㅒ | 옆의 두 획이 부드럽게 연결되도록 쓴다. | ㅒ | | | | ㅒ | |
| 에 | ㅔ | 정자체와 별 차이는 없으나 부드럽게 연결되도록 쓴다. | ㅔ | | | | ㅔ | |
| 예 | ㅖ | 두 점획은 안쪽으로 넓게하여 부드럽게 연결시킨다. | ㅖ | | | | ㅖ | |

| | | | | | | | | |
|---|---|---|---|---|---|---|---|---|
| 와 | 솨 | '그'와 'ㅏ'를 붙여서 쓰며, 점획의 위치에 주의한다. | | | | | | |
| 워 | 줘 | 획이 부드럽게 연결되도록 쓴다. | | | | | | |
| 외 | 긔 | 'ㅜ'와 'ㅣ'가 너무 좁거나 넓지 않게 쓴다. | | | | | | |
| 위 | 긔 | 'ㅗ'와 'ㅣ'를 붙여서 쓰며, 부드럽게 쓴다. | | | | | | |
| 왜 | 괘 | 정자체와 별 차이는 없으나 연속하여 부드럽게 쓴다. | | | | | | |
| 웨 | 궤 | 획이 부드럽게 연결되도록 쓴다. | | | | | | |

## 흘림체 자음 쓰기

| | | | | | | | | |
|---|---|---|---|---|---|---|---|---|
| 가 | ㄱ | 모나지 않게 둥근 기분으로 쓴다. | | | | | | |
| 구 | ㄱ | 아래로 길게 늘어지지 않게 쓴다. | | | | | | |
| 고 | ㄱ | 가로 획과 세로 획이 직각이 되게 쓴다. | | | | | | |
| 나 | ㄴ | 세로획 끝에서 일단 멈춘 후, 가로획을 이어서 쓴다. | | | | | | |
| 너 | ㄴ | 가로획의 끝을 가볍게 빼쳐 올려 쓴다. | | | | | | |
| 노 | ㄴ | 가로획의 끝이 위로 약간 휘는 기분으로 쓴다. | | | | | | |
| 다 | ㄷ | 위의 획과 아래 획을 부드럽게 이어 쓴다. | | | | | | |
| 도 | ㄷ | 아래 획 끝을 가지런히 멈추어 쓴다. | | | | | | |

| 라 | 근 | 아래 획 끝이 약간 위로 휘게 쓴다. | 근 | | | | 근 | | |
| 러 | 근 | 아래 획 끝 부분을 약간 삐쳐 쓴다. | 근 | | | | 근 | | |
| 로 | 근 | 간격이 같게 하여 부드럽게 쓴다. | 근 | | | | 근 | | |
| 마 | ㅁ | 정자체와 별 차이는 없으나 부드럽게 쓴다. | ㅁ | | | | ㅁ | | |
| 바 | ㅂ | 정자체와 별 차이는 없으나 부드럽게 이어 쓴다. | ㅂ | | | | ㅂ | | |
| 사 | ㅅ | 처음 부분에 힘을 주어 사선이 되게 쓴다. | ㅅ | | | | ㅅ | | |
| 서 | ㅅ | 한 번에 이어서 부드럽게 쓴다. | ㅅ | | | | ㅅ | | |
| 소 | ㅅ | 방향에 주의해서 부드럽게 쓴다. | ㅅ | | | | ㅅ | | |
| 아 | ㅇ | 중심을 잡아서 부드럽게 쓴다. | ㅇ | | | | ㅇ | | |
| 자 | ㅈ | 정자체와 별 차이는 없으나 부드럽게 쓴다. | ㅈ | | | | ㅈ | | |
| 저 | ㅈ | 모든 획을 부드럽게 연결하여 한 번에 쓴다. | ㅈ | | | | ㅈ | | |
| 조 | ㅈ | 방향에 주의해서 부드럽게 쓴다. | ㅈ | | | | ㅈ | | |
| 차 | ㅊ | 점획은 비껴 쓰되, 아래 획과 붙지 않게 한다. | ㅊ | | | | ㅊ | | |
| 처 | ㅊ | 간격을 고르게 하여 부드럽게 연결되도록 쓴다. | ㅊ | | | | ㅊ | | |
| 초 | ㅊ | 옆으로 넓게 벌려서 쓴다. | ㅊ | | | | ㅊ | | |

| | | | | | | | | |
|---|---|---|---|---|---|---|---|---|
| 카 | ㅋ | 'ㄱ'과 같이 둥근 기분으로 쓴다. | ㅋ | | | | | ㅋ | | |
| 코 | ㅋ | 간격과 중간 가로 획의 위치에 주의해서 쓴다. | ㅋ | | | | | ㅋ | | |
| 타 | ㅌ | 간격과 가로획의 길이에 유의해서 쓴다. | ㅌ | | | | | ㅌ | | |
| 터 | ㅌ | 가로획의 길이에 유의해서 쓴다. | ㅌ | | | | | ㅌ | | |
| 토 | ㅌ | 간격과 가로획의 길이에 유의해서 쓴다. | ㅌ | | | | | ㅌ | | |
| 파 | ㅍ | 아래 가로획을 길게 쓴다. | ㅍ | | | | | ㅍ | | |
| 퍼 | ㅍ | 아래 가로획 끝을 약간 삐쳐 쓴다. | ㅍ | | | | | ㅍ | | |
| 포 | ㅍ | 아래 가로획의 끝을 멈추어 쓴다. | ㅍ | | | | | ㅍ | | |
| 하 | ㅎ | 점획과 둘째 획이 붙지 않게 쓴다. | ㅎ | | | | | ㅎ | | |

## 흘림체 경음 쓰기

| | | | | | | | | |
|---|---|---|---|---|---|---|---|---|
| 까 | ㄲ | 뒤의 'ㄱ'을 약간 크게 쓴다. | ㄲ | | | | | ㄲ | | |
| 꼬 | ㄲ | 뒤의 'ㄱ'을 약간 크게 쓴다. | ㄲ | | | | | ㄲ | | |
| 따 | ㄸ | 간격에 주의해서 부드럽게 쓴다. | ㄸ | | | | | ㄸ | | |
| 또 | ㄸ | 간격에 주의해서 부드럽게 쓴다. | ㄸ | | | | | ㄸ | | |
| 빠 | ㅃ | 간격에 주의해서 부드럽게 쓴다. | ㅃ | | | | | ㅃ | | |

| 싸 | | 뒤의 'ㅅ'을 약간 크게 쓴다. | | | | | | |
| 써 | | 뒤의 'ㅅ'의 점획을 아래로 내려 긋는다. | | | | | | |
| 쏘 | | 옆으로 약간 넓게 벌려 쓴다. | | | | | | |
| 짜 | | 앞의 'ㅈ'의 점획을 약간 작게 쓴다. | | | | | | |

## 흘림체 받침 쓰기

| 각 | | 가로획보다 세로획을 힘주어 쓴다. | | | | | | |
| 눈 | | 끝 부분에서 힘주어 멈춘다. | | | | | | |
| 닫 | | 아래 가로획이 위의 가로획보다 길지 않게 쓴다. | | | | | | |
| 달 | | 아래 획이 위의 획보다 짧게 쓴다. | | | | | | |
| 맘 | | 두부럽게 이어서 쓴다. | | | | | | |
| 겁 | | 간격에 주의해서 부드럽게 쓴다. | | | | | | |
| 곳 | | 점획은 끝에서 힘주어 멈춘다. | | | | | | |
| 공 | | 두 번에 나누어 써도 좋고, 한 번에 써도 무방하다. | | | | | | |
| 곶 | | 간격에 주의하고, 점획은 끝에서 힘주어 멈춘다. | | | | | | |
| 갖 | | 'ㅈ'과 같이 점획은 끝에서 힘주어 멈춘다. | | | | | | |

| | | | | | | | | |
|---|---|---|---|---|---|---|---|---|
| 녁 | ㅕ | 'ㄱ'과 같은 방법으로 쓰되, 간격에 주의한다. | ㅕ | | | | ㅕ | |
| 걸 | ㅌ | 아래 가로획이 모나지 않게 부드럽게 쓴다. | ㅌ | | | | ㅌ | |
| 높 | ㅛ | 가운데 부분의 획을 부드럽게 이어 쓴다. | ㅛ | | | | ㅛ | |
| 갏 | ㅎ | 간격을 고르게 하고 부드럽게 이어 쓴다. | ㅎ | | | | ㅎ | |

## 흘림체 겹받침 쓰기

| | | | | | | | | |
|---|---|---|---|---|---|---|---|---|
| 샀 | ㅉ | 두 글자의 크기가 같게 쓰고, 아래를 가지런하게 한다. | ㅉ | | | | ㅉ | |
| 밝 | ㄺ | 간격을 같게 하되, 'ㄹ'은 한 번에 이어 쓴다. | ㄺ | | | | ㄺ | |
| 넓 | ㄼ | 두 글자가 붙지 않게 하며, 크기도 같게 쓴다. | ㄼ | | | | ㄼ | |
| 삶 | ㄻ | 'ㄹ'보다 'ㅁ'을 약간 작게 쓰고, 아래를 가지런하게 한다. | ㄻ | | | | ㄻ | |
| 곯 | ㅀ | 두 글자의 길이와 크기가 같게 쓴다. | ㅀ | | | | ㅀ | |
| 값 | ㅄ | 'ㅅ'을 약간 세워서 쓰고, 간격이 너무 떨어지지 않게 한다. | ㅄ | | | | ㅄ | |
| 많 | ㄶ | 'ㄴ'보다 'ㅎ'을 약간 크게 쓰고, 아랫부분을 가지런하게 한다. | ㄶ | | | | ㄶ | |
| 앉 | ㄵ | 'ㄴ'을 옆으로 좁게 하고, 아래를 가지런하게 쓴다. | ㄵ | | | | ㄵ | |
| 핥 | ㄾ | 두 글자의 크기가 같게 하고, 서로 붙지 않게 쓴다. | ㄾ | | | | ㄾ | |
| 읖 | ㄿ | 두 글자가 서로 붙지 않게 하고, 크기가 같게 쓴다. | ㄿ | | | | ㄿ | |

| 가 | 가 | | | | | 나 | 나 | | | | |
| 개 | 개 | | | | | 내 | 내 | | | | |
| 거 | 거 | | | | | 냐 | 냐 | | | | |
| 게 | 게 | | | | | 너 | 너 | | | | |
| 겨 | 겨 | | | | | 네 | 네 | | | | |
| 계 | 계 | | | | | 녀 | 녀 | | | | |
| 고 | 고 | | | | | 노 | 노 | | | | |
| 과 | 과 | | | | | 놔 | 놔 | | | | |
| 교 | 교 | | | | | 뇌 | 뇌 | | | | |
| 구 | 구 | | | | | 뇨 | 뇨 | | | | |
| 궈 | 궈 | | | | | 누 | 누 | | | | |
| 귀 | 귀 | | | | | 눠 | 눠 | | | | |
| 국 | 국 | | | | | 뉴 | 뉴 | | | | |
| 그 | 그 | | | | | 느 | 느 | | | | |
| 기 | 기 | | | | | 니 | 니 | | | | |

| 다 | 다 | | | | | 라 | 라 | | | | |
| 대 | 대 | | | | | 래 | 래 | | | | |
| 댜 | 댜 | | | | | 랴 | 랴 | | | | |
| 더 | 더 | | | | | 러 | 러 | | | | |
| 데 | 데 | | | | | 레 | 레 | | | | |
| 도 | 도 | | | | | 려 | 려 | | | | |
| 돼 | 돼 | | | | | 례 | 례 | | | | |
| 되 | 되 | | | | | 로 | 로 | | | | |
| 됴 | 됴 | | | | | 뢰 | 뢰 | | | | |
| 두 | 두 | | | | | 료 | 료 | | | | |
| 뒤 | 뒤 | | | | | 루 | 루 | | | | |
| 뒈 | 뒈 | | | | | 뤼 | 뤼 | | | | |
| 둑 | 둑 | | | | | 룩 | 룩 | | | | |
| 드 | 드 | | | | | 르 | 르 | | | | |
| 디 | 디 | | | | | 리 | 리 | | | | |

| | | | | | | | | | | | |
|---|---|---|---|---|---|---|---|---|---|---|---|
| 마 | 마 | | | | | 바 | 바 | | | | |
| 매 | 매 | | | | | 배 | 배 | | | | |
| 먀 | 먀 | | | | | 뱌 | 뱌 | | | | |
| 머 | 머 | | | | | 버 | 버 | | | | |
| 메 | 메 | | | | | 베 | 베 | | | | |
| 며 | 며 | | | | | 벼 | 벼 | | | | |
| 모 | 모 | | | | | 보 | 보 | | | | |
| 뫼 | 뫼 | | | | | 봐 | 봐 | | | | |
| 묘 | 묘 | | | | | 뵈 | 뵈 | | | | |
| 무 | 무 | | | | | 부 | 부 | | | | |
| 뭐 | 뭐 | | | | | 붜 | 붜 | | | | |
| 뮈 | 뮈 | | | | | 뷔 | 뷔 | | | | |
| 뮤 | 뮤 | | | | | 뷰 | 뷰 | | | | |
| 므 | 므 | | | | | 브 | 브 | | | | |
| 미 | 미 | | | | | 비 | 비 | | | | |

| 사 | 사 | | | | | 아 | 아 | | | | |
| 새 | 새 | | | | | 애 | 애 | | | | |
| 샤 | 샤 | | | | | 얘 | 얘 | | | | |
| 서 | 서 | | | | | 어 | 어 | | | | |
| 세 | 세 | | | | | 에 | 에 | | | | |
| 셔 | 셔 | | | | | 여 | 여 | | | | |
| 소 | 소 | | | | | 예 | 예 | | | | |
| 쇠 | 쇠 | | | | | 오 | 오 | | | | |
| 쇼 | 쇼 | | | | | 와 | 와 | | | | |
| 수 | 수 | | | | | 외 | 외 | | | | |
| 쉬 | 쉬 | | | | | 요 | 요 | | | | |
| 쉬 | 쉬 | | | | | 우 | 우 | | | | |
| 숙 | 숙 | | | | | 유 | 유 | | | | |
| 스 | 스 | | | | | 으 | 으 | | | | |
| 시 | 시 | | | | | 이 | 이 | | | | |

| 자 | 자 | | | | | 차 | 차 | | | | |
|---|---|---|---|---|---|---|---|---|---|---|---|
| 재 | 재 | | | | | 채 | 채 | | | | |
| 저 | 저 | | | | | 챠 | 챠 | | | | |
| 제 | 제 | | | | | 쳐 | 쳐 | | | | |
| 져 | 져 | | | | | 체 | 체 | | | | |
| 조 | 조 | | | | | 쳐 | 쳐 | | | | |
| 좌 | 좌 | | | | | 초 | 초 | | | | |
| 죄 | 죄 | | | | | 최 | 최 | | | | |
| 죠 | 죠 | | | | | 쵸 | 쵸 | | | | |
| 주 | 주 | | | | | 추 | 추 | | | | |
| 줘 | 줘 | | | | | 취 | 취 | | | | |
| 쥐 | 쥐 | | | | | 칰 | 칰 | | | | |
| 죽 | 죽 | | | | | 축 | 축 | | | | |
| 즈 | 즈 | | | | | 츠 | 츠 | | | | |
| 지 | 지 | | | | | 치 | 치 | | | | |

| 카 | 카 | | | | 타 | 타 | | | |
|---|---|---|---|---|---|---|---|---|---|
| 캐 | 캐 | | | | 태 | 태 | | | |
| 캬 | 캬 | | | | 탸 | 탸 | | | |
| 커 | 커 | | | | 터 | 터 | | | |
| 케 | 케 | | | | 테 | 테 | | | |
| 켜 | 켜 | | | | 도 | 도 | | | |
| 코 | 코 | | | | 퇴 | 퇴 | | | |
| 콰 | 콰 | | | | 툐 | 툐 | | | |
| 쿄 | 쿄 | | | | 특 | 특 | | | |
| 쿠 | 쿠 | | | | 튀 | 튀 | | | |
| 쿼 | 쿼 | | | | 틔 | 틔 | | | |
| 키 | 키 | | | | 특 | 특 | | | |
| 쿡 | 쿡 | | | | 드 | 드 | | | |
| 크 | 크 | | | | 틱 | 틱 | | | |
| 키 | 키 | | | | 티 | 티 | | | |

| 파 | 파 | | | | | 하 | 하 | | | | |
|---|---|---|---|---|---|---|---|---|---|---|---|
| 퐤 | 퐤 | | | | | 해 | 해 | | | | |
| 퐈 | 퐈 | | | | | 허 | 허 | | | | |
| 퍼 | 퍼 | | | | | 헤 | 헤 | | | | |
| 풰 | 풰 | | | | | 혀 | 혀 | | | | |
| 퍼 | 퍼 | | | | | 혜 | 혜 | | | | |
| 폐 | 폐 | | | | | 호 | 호 | | | | |
| 포 | 포 | | | | | 화 | 화 | | | | |
| 표 | 표 | | | | | 회 | 회 | | | | |
| 푸 | 푸 | | | | | 효 | 효 | | | | |
| 풔 | 풔 | | | | | 후 | 후 | | | | |
| 퓌 | 퓌 | | | | | 휘 | 휘 | | | | |
| 푹 | 푹 | | | | | 훅 | 훅 | | | | |
| 프 | 프 | | | | | 흐 | 흐 | | | | |
| 픠 | 픠 | | | | | 히 | 히 | | | | |

| 까 | 까 | | | | | 뜨 | 뜨 | | | | |
| 깨 | 깨 | | | | | 뜨 | 뜨 | | | | |
| 꺼 | 꺼 | | | | | 띄 | 띄 | | | | |
| 께 | 께 | | | | | 뜨 | 뜨 | | | | |
| 꼬 | 꼬 | | | | | 띄 | 띄 | | | | |
| 꽈 | 꽈 | | | | | 떠 | 떠 | | | | |
| 꾀 | 꾀 | | | | | 빠 | 빠 | | | | |
| 꾹 | 꾹 | | | | | 빼 | 빼 | | | | |
| 낑 | 낑 | | | | | 뻐 | 뻐 | | | | |
| 끄 | 끄 | | | | | 뾰 | 뾰 | | | | |
| 끼 | 끼 | | | | | 뽁 | 뽁 | | | | |
| 따 | 따 | | | | | 뿍 | 뿍 | | | | |
| 때 | 때 | | | | | 삐 | 삐 | | | | |
| 떠 | 떠 | | | | | 싸 | 싸 | | | | |
| 떼 | 떼 | | | | | 쌔 | 쌔 | | | | |

| | | | | | | | | | | | |
|---|---|---|---|---|---|---|---|---|---|---|---|
| 써 | 써 | | | | | 각 | 각 | | | | |
| 쏘 | 쏘 | | | | | 객 | 객 | | | | |
| 쏴 | 쏴 | | | | | 건 | 건 | | | | |
| 쑥 | 쑥 | | | | | 겔 | 겔 | | | | |
| 쓰 | 쓰 | | | | | 경 | 경 | | | | |
| 씨 | 씨 | | | | | 곗 | 곗 | | | | |
| 짜 | 짜 | | | | | 곰 | 곰 | | | | |
| 째 | 째 | | | | | 광 | 광 | | | | |
| 쩌 | 쩌 | | | | | 국 | 국 | | | | |
| 쪽 | 쪽 | | | | | 굿 | 굿 | | | | |
| 쪼 | 쪼 | | | | | 권 | 권 | | | | |
| 찌 | 찌 | | | | | 귤 | 귤 | | | | |
| 낚 | 낚 | | | | | 글 | 글 | | | | |
| 밖 | 밖 | | | | | 긍 | 긍 | | | | |
| 쉮 | 쉮 | | | | | 깁 | 깁 | | | | |

| 랑 | 랑 | | | | | | 묵 | 묵 | | | | |
| 랩 | 랩 | | | | | | 뭡 | 뭡 | | | | |
| 락 | 락 | | | | | | 물 | 물 | | | | |
| 련 | 련 | | | | | | 먼 | 먼 | | | | |
| 렐 | 렐 | | | | | | 믕 | 믕 | | | | |
| 렵 | 렵 | | | | | | 밀 | 밀 | | | | |
| 롯 | 롯 | | | | | | 발 | 발 | | | | |
| 륵 | 륵 | | | | | | 백 | 백 | | | | |
| 룩 | 룩 | | | | | | 빤 | 빤 | | | | |
| 를 | 를 | | | | | | 뱅 | 뱅 | | | | |
| 룰 | 룰 | | | | | | 뼉 | 뼉 | | | | |
| 립 | 립 | | | | | | 불 | 불 | | | | |
| 맡 | 맡 | | | | | | 뱇 | 뱇 | | | | |
| 맴 | 맴 | | | | | | 빈 | 빈 | | | | |
| 먼 | 먼 | | | | | | 븡 | 븡 | | | | |

| 블 | 블 | | | | | 안 | 안 | | | | |
|---|---|---|---|---|---|---|---|---|---|---|---|
| 빌 | 빌 | | | | | 앵 | 앵 | | | | |
| 빗 | 빗 | | | | | 양 | 양 | | | | |
| 삽 | 삽 | | | | | 엄 | 엄 | | | | |
| 쌩 | 쌩 | | | | | 엘 | 엘 | | | | |
| 섭 | 섭 | | | | | 역 | 역 | | | | |
| 쎗 | 쎗 | | | | | 음 | 음 | | | | |
| 쳣 | 쳣 | | | | | 왔 | 왔 | | | | |
| 솔 | 솔 | | | | | 왼 | 왼 | | | | |
| 씻 | 씻 | | | | | 응 | 응 | | | | |
| 쉋 | 쉋 | | | | | 을 | 을 | | | | |
| 쉰 | 쉰 | | | | | 윗 | 윗 | | | | |
| 숩 | 숩 | | | | | 울 | 울 | | | | |
| 식 | 식 | | | | | 읍 | 읍 | | | | |
| 쌀 | 쌀 | | | | | 잊 | 잊 | | | | |

| 잡 | 잡 | | | | | 춤 | 춤 | | | | |
|---|---|---|---|---|---|---|---|---|---|---|---|
| 쟁 | 쟁 | | | | | 첯 | 첯 | | | | |
| 칩 | 칩 | | | | | 축 | 축 | | | | |
| 젤 | 젤 | | | | | 총 | 총 | | | | |
| 쳤 | 쳤 | | | | | 칭 | 칭 | | | | |
| 춍 | 춍 | | | | | 칼 | 칼 | | | | |
| 즙 | 즙 | | | | | 캔 | 캔 | | | | |
| 즐 | 즐 | | | | | 컴 | 컴 | | | | |
| 증 | 증 | | | | | 켈 | 켈 | | | | |
| 진 | 진 | | | | | 콕 | 콕 | | | | |
| 찬 | 찬 | | | | | 쾅 | 쾅 | | | | |
| 책 | 책 | | | | | 쿡 | 쿡 | | | | |
| 청 | 청 | | | | | 퀼 | 퀼 | | | | |
| 쳥 | 쳥 | | | | | 큼 | 큼 | | | | |
| 촛 | 촛 | | | | | 킹 | 킹 | | | | |

| 탑 | 탑 | | | | | 플 | 플 | | | | |
|---|---|---|---|---|---|---|---|---|---|---|---|
| 탱 | 탱 | | | | | 품 | 품 | | | | |
| 헐 | 헐 | | | | | 핀 | 핀 | | | | |
| 텐 | 텐 | | | | | 할 | 할 | | | | |
| 틈 | 틈 | | | | | 행 | 행 | | | | |
| 득 | 득 | | | | | 험 | 험 | | | | |
| 튄 | 튄 | | | | | 헹 | 헹 | | | | |
| 틀 | 틀 | | | | | 혈 | 혈 | | | | |
| 팀 | 팀 | | | | | 홉 | 홉 | | | | |
| 팝 | 팝 | | | | | 환 | 환 | | | | |
| 팬 | 팬 | | | | | 훈 | 훈 | | | | |
| 펏 | 펏 | | | | | 훌 | 훌 | | | | |
| 뙨 | 뙨 | | | | | 흑 | 흑 | | | | |
| 펼 | 펼 | | | | | 흥 | 흥 | | | | |
| 퐁 | 퐁 | | | | | 힘 | 힘 | | | | |

흘림체 낱말 쓰기 연습

| 가 | 정 | | | | | 문 | 화 | | | | |
|---|---|---|---|---|---|---|---|---|---|---|---|
| 문 | 화 | | | | | 민 | 중 | | | | |
| 공 | 업 | | | | | 발 | 명 | | | | |
| 국 | 가 | | | | | 백 | 성 | | | | |
| 김 | 치 | | | | | 범 | 위 | | | | |
| 남 | 게 | | | | | 사 | 람 | | | | |
| 냉 | 전 | | | | | 생 | 명 | | | | |
| 노 | 동 | | | | | 선 | 거 | | | | |
| 농 | 촌 | | | | | 역 | 사 | | | | |
| 당 | 선 | | | | | 의 | 무 | | | | |
| 독 | 재 | | | | | 장 | 군 | | | | |
| 등 | 지 | | | | | 정 | 치 | | | | |
| 라 | 면 | | | | | 축 | 억 | | | | |
| 마 | 당 | | | | | 평 | 화 | | | | |
| 면 | 접 | | | | | 하 | 늘 | | | | |

72

| | | |
|---|---|---|
| 갑 | 근 | 세 |
| 건 | 설 | 업 |
| 공 | 무 | 원 |
| 국 | 세 | 청 |
| 기 | 념 | 일 |
| 냉 | 방 | 병 |
| 노 | 동 | 법 |
| 느 | 낌 | 표 |
| 나 | 목 | 적 |
| 대 | 통 | 령 |
| 독 | 립 | 문 |
| 만 | 년 | 필 |
| 면 | 세 | 품 |
| 목 | 욕 | 탕 |
| 박 | 물 | 관 |

| | | |
|---|---|---|
| 보 | 험 | 료 |
| 블 | 경 | 기 |
| 살 | 림 | 꾼 |
| 선 | 진 | 국 |
| 수 | 출 | 액 |
| 여 | 행 | 사 |
| 예 | 술 | 품 |
| 자 | 동 | 화 |
| 전 | 물 | 직 |
| 직 | 업 | 병 |
| 책 | 임 | 자 |
| 칼 | 국 | 수 |
| 탈 | 의 | 실 |
| 편 | 집 | 국 |
| 후 | 게 | 실 |

| | | | |
|---|---|---|---|
| 감 | 개 | 무 | 량 |
| 견 | 물 | 생 | 심 |
| 고 | 진 | 감 | 래 |
| 군 | 계 | 일 | 학 |
| 금 | 시 | 초 | 문 |
| 단 | 도 | 직 | 입 |
| 등 | 가 | 홍 | 상 |
| 등 | 하 | 불 | 명 |
| 마 | 이 | 동 | 풍 |
| 명 | 경 | 지 | 수 |
| 미 | 증 | 양 | 속 |
| 백 | 년 | 가 | 약 |
| 곡 | 화 | 뇌 | 동 |
| 사 | 필 | 기 | 정 |
| 살 | 신 | 성 | 인 |

74

| 생 | 로 | 병 | 사 | | | | | | | | |
|---|---|---|---|---|---|---|---|---|---|---|---|
| 시 | 증 | 일 | 관 | | | | | | | | |
| 신 | 토 | 블 | 이 | | | | | | | | |
| 안 | 하 | 무 | 인 | | | | | | | | |
| 언 | 증 | 욱 | 골 | | | | | | | | |
| 응 | 두 | 사 | 미 | | | | | | | | |
| 우 | 비 | 무 | 환 | | | | | | | | |
| 작 | 심 | 삼 | 일 | | | | | | | | |
| 즉 | 경 | 야 | 득 | | | | | | | | |
| 청 | 출 | 어 | 람 | | | | | | | | |
| 초 | 지 | 일 | 관 | | | | | | | | |
| 표 | 리 | 북 | 등 | | | | | | | | |
| 중 | 전 | 등 | 화 | | | | | | | | |
| 함 | 흥 | 차 | 사 | | | | | | | | |
| 형 | 설 | 지 | 공 | | | | | | | | |

인생은 한 권의 책과 비슷하다.

바보들은 건성으로 읽지만 현자는

차별히 음미하며 읽는다.

그들은 오직 한 번 밖에 그 책을

읽을 수 없다는 사실을 끝이

대문이다.  공부나 일을 할

때에는 성실을 다하여야 한다.

싫증을 내거나 억지로 하는 듯한

태도를 취하면 안된다. 만약

그 일이 내 뜻에 맞지 않거나

불가능한 일이라면 애초부터 딱

잘라 끊어버리는 결단성을 키우라.

일　도중에　마음의　갈등을　일으

켜서는　안된다.　우리는　두　발

처럼　양　눈꺼풀처럼　아래턱과

위턱처럼　서로　도우며　살도록

만들어졌다. 사람들은 자신이 갖지

못한 것을 보완하기 위해 서로를

필요로 한다. 노인들이 외로운

이유는 자신의 짐을 같이 나눌

사람이 없어서가 아니라 지고 갈

집이 자신의 것밖에 없기 때문이다.

마음이 굳게 정해진 사람은 말수가

적어진다. 그와 마찬가지로 마음을

결정할 때 역시 말을 적게 하지

않으면 안된다. 말을 많이 하면

어떤 일도 순탄하게 시작할 수가

없다. 굳이 말을 해야 될 경우

라면, 가능한 한 간단 명료하게

끊고 맺어야 한다.

공부에는 끝이 없다. 그러므로

너무 급하거나 느리게 하지 말고

아주 꾸준히, 죽은 뒤에나 이

공부가 끝나리라는 생각으로

정진하여야 한다. 공부에는 욕심을

부리되 그것으로 얻어지는 영화는

바라지 말라, 공부를 오랫동안

계속했는데 효과가 나타나지 않더라도

날마다 쉬지 않고 힘쓰라. 공부는

모름지기 죽은 뒤에나 그만두라.

생각을 멈추지 말라. 새벽에

일어나면 아침에 해야 될 일을

생각하고, 아침밥을 먹고 나서는

낮에 할 일을 챙기며, 잠자리에

들 때에는 하루 일을 반성하고

내일 해야 될 일을 생각하라.

일은 반드시 합당하고 슬리에 맞게

처리할 것을 생각하라. 그러기

위해선 글을 읽어야 하니, 글을

읽으면서 잘잘못을 가리는 지혜를

터득하고 그 지혜를 일 속에서

써먹을 줄 알아야 한다. 만약

일의 잘잘못을 가리지 않거나, 일은

하지 않고 그저 글만 읽는다면

그 학문은 아무짝에도 쓸모가

없는 것이다. 밤은 곧 아침으로

돌아오느니 이것을 항상 마음에

새기고, 밤낮으로 쉬지말고 부지런히

힘써 나가야 한다. 독서하고

남은 사이에는 틈틈이 쉬면서

정신을  가다듬고  인격을  길러야

한다.  신은  준비하는  사람에게만

빛나는  보석을  준다.  가장 큰 승리는

내가  나를  이기는  것이다.

국화꽃을 피우기 위해 천둥은 먹구름 속에서

소쩍새는 그렇게 울었나 보다. 한 송이의

한 송이의 국화꽃을 피우기 위해 봄부터

돌아와 거울 앞에 선 내 누님같이 생긴

조이던 머언먼 젊음의 뒤안길에서 인제는

뚝 그렇게 울었나 보다. 그립고 아쉬움에 가슴

보내 드리오리다. 영변에 약산 진달래꽃,

나 보기가 역겨워 가실 때에는 말없이 고이

꽃이여, 서정주 「국화 옆에서」

나 보기가 역겨워 가실 때에는 죽어도 아니

걸음 놓인 그 꽃을 사뿐히 즈려 밟고 가시옵소서.

아름따다 가실 길에 뿌리오리다. 가시는 걸음

가는 나그네.
길은 외줄기
남도 삼백리,

강나루 건너서
밀밭길을
구름에 달 가듯이

눈물 흘리오리다.

김 소 월
「진달래꽃」

세상의 옷이나 음식, 재물 등은 물질없고

달 가득이 가는 나그네, 박목월 「나그네」

술 익는 마을마다 타는 저녁 놀, 구름에

두는 방법으로 남에게 베푸는 방법보다 더 좋은게 없다.

음식은 먹으면 썩고만다. 재물을 비밀리에 숨겨

가치없는 것이다. 옷이란 입으면 닳게 마련이고

# 응용편

- ☞ 우편 엽서 · 편지 봉투 쓰기
- ☞ 경조 용어 쓰기
- ☞ 카드 · 연하장 쓰기
- ☞ 아라비아 숫자 쓰기
- ☞ 자기 소개서 쓰기
- ☞ 이력서 쓰기
- ☞ 원고지 쓰기
- ☞ 영수증 · 보관증 · 수령증 · 청구서 쓰기
- ☞ 차용증 · 위임장 · 휴가서 · 결근계 쓰기
- ☞ 세금계산서 · 전보 쓰기

## ♣ 편지 봉투 쓰기

서울시 동대문구 신설동 1번지

박 문 수

1 3 0 - 8 1 0

우 표

대전시 동구 가양 1동 300-2

김 상 현

3 0 0 - 8 0 4

## ♣ 우편 엽서 쓰기

우편 엽서

보내는 사람 경기도 의정부시
호원동 73-5번지
윤 수 빈

4 8 0 - 8 6 4

받는 사람 전라남도 목포시
산정3동 392번지
정 나 라

5 3 0 - 8 0 9

① 받는 사람의 이름은 소인이 찍히지 않을 위치에 쓴다.
② 대체로 받는 사람의 주소와 이름은 보내는 사람의 주소와 이름보다 크게 쓴다.

## ♣ 성명 아래 쓰는 용어

| 귀 하 | 貴下 : 상대방을 높이어, 그의 이름 밑에 쓰는 말. | 좌 하 | 座下 : 상대방을 높이어, 그의 이름 아래에 쓰는 말. | 선 생 | 先生 : 성명이나 직명 따위의 아래에 쓰이어 그를 높이는 말. |
| --- | --- | --- | --- | --- | --- |
| 귀 중 | 貴中 : 기관이나 단체 이름 밑에 써서 상대편을 높이는 말. | 여 사 | 女史 : 결혼한 여자를 높이어 일컫는 말. | 본 가 | 本家 : 자신의 집으로 편지를 보낼 때 자기 이름 밑에 쓰는 말. |

# 경조 용어 쓰기

축 결 혼

최 영 철

| 축합격 | | | 축개업 | | |
|---|---|---|---|---|---|
| 축입학 | | | 축발전 | | |
| 축졸업 | | | 축영전 | | |
| 축입선 | | | 축회갑 | | |
| 축당선 | | | 축수연 | | |
| 축우승 | | | 촌 지 | | |
| 축결혼 | | | 조 품 | | |
| 축화혼 | | | 근 조 | | |
| 축생신 | | | 부 의 | | |

## ※ 길흉사 및 증품시의 용어

① 수 연(壽宴) : 환갑을 축하할 때 쓰는 말.

② 촌 지(寸志) : 자기의 선물을 겸손하게 쓰는 말.

③ 영 전(榮轉) : 지금까지보다 더 좋은 지위로 승진할 때 쓰는 말.

④ 조 품(粗品) : 남에게 선물 따위를 보낼 때에 쓰는 말.

⑤ 근 조(謹弔) : 남의 죽음에 대해 애도의 뜻을 표할 때 쓰는 말.

⑥ 부 의(賻儀) : 초상난 집에 부조로 금품을 보낼 때 쓰는 말.

즐거운 성탄을 맞이하여
주님의 은총이 가득하시길 ·····

2000년 12월 24일

진 선 미

희망찬 새해를 맞이하여 복많이
받으시고 소원성취하시기를 바랍니다.

새 해 아 침

민 병 진

희망의 새해를 맞이하여 지난해에 베풀어
주신 후의에 감사드리며 귀댁에 행운과 만복이
깃들이시기를 기원합니다.

새 해 아 침

최 련 빈

# 아라비아 숫자 쓰기

♣ 본보기

*1 2 3 4 5 6 7 8 9 0*

♣ 필 법

*1*₄₅° ¼ *2 3* 4 ½ *5* ¼ *6* ½ *7* ¼ *8* ½ *9* ¼ *0*

♣ 주의할 점

① 각자의 최하부는 장부난 하선에 접하여야 하며(7, 9는 제외), 자획은 대략 45°의 각도록 경사시키도록 한다.
② 매 자의 높이는 동일하며 장부난의 2/3를 초과하여서는 아니 된다.
③ 7 및 9자는 약간(각자 높이의 약 1/4) 내려서 써야 한다. 따라서 그만큼 자미(子尾)가 장부난 하선을 뚫고 내려간다.
④ 2자의 첫 획은 전체 1/4되는 곳에서부터 쓰기 시작한다.
⑤ 3자의 둘레는 아래 둘레가 윗둘레보다 크다.
⑥ 4자는 내려 그은 양획이 평행하며 옆으로 그은 장부난 하선에 평행하여야 한다.
⑦ 5자는 아래 둘레 높이가 전체 높이의 2/3 정도이다.
⑧ 6자는 아래 둘레 높이가 전체 높이의 1/2 정도이다.
⑨ 7자는 상부의 각 형에 주의할 것.
⑩ 8자는 상하 둘레가 대략 같다.
⑪ 9자는 상부의 원형에 주의할 것.

| 1 2 3 4 5 6 7 8 9 0 |
| --- |
| |
| |
| |
| |

자기 소개서

김 철 수

　저는　경기도　수원에서　삼남매　중　장남으로　농업에　종사하시는　부모님　슬하에서　태어났습니다.

　　엄격하면서　이해심이　많으신　부모님　슬하에서　무난한　가정　교육을　받았습니다.　두　분으로부터　무언의　가훈을　터득한　저희들은　스스로가　옳지　못한　일을　경계하고　어떤　일이든　최선을　다하였습니다.　부모님을　실망시켜드려선　않된다는　생각으로　학창　시절엔　학생의　본분인　학업에　열중하기　위해　노력하였으며,　부모님을　돕는　데　전력하였습니다.

　　중학교　시절　특별활동을　통해　주산에　취미를　붙여　고등학교에　들어가서　열심히　공부한　결과　주산(1급)과　부기(2급)와　타자(3급)　그리고　펜글씨(

2급)를 획득하였습니다.

    부모님께서 대학 진학을 시키지 못하는 가정 형편을 안타까워 하셔서 저는 직장생활하면서 야간대학에 갈 수 있다며 위로해 드렸습니다.

    부모님 은혜에 보답할 수 있는 길이라면 그동안 배운 실력으로 건전한 사회인이 되는 것입니다. 그래서 저는 용기를 내어 귀사의 문을 두드립니다.

    저에게 입사의 영광을 주신다면 미력한 힘이지만 회사의 발전을 위하여 최선을 다해 열심히 일하겠습니다.

    회사의 무궁한 발전을 기원하며 부디 커다란 기쁨을 저에게 주실 것을 소원합니다.

---

♣ **자기소개서 작성시 주의할 점**
- 면접할 때 다시 질문을 받으므로 과장되거나 거짓된 내용은 피한다.
- 과다한 수사법이나 너무 추상적인 표현은 피한다.
- 밝고 긍정적인 인생관으로 자신을 소개한다.

이력서 쓰기

# 이 력 서

| 사진 | 성 명 | 김 현 민 | 주민등록번호 |
|---|---|---|---|
| | | | 721130 ~ 1224317 |
| | 생년월일 서기 1972 년 11 월 30 일생　(만 19 세) | | |

| 주　　소 | 서울시　동대문구　청량2동　135-1 번지 | | |
|---|---|---|---|
| 호 적 관 계 | 호주와의 관계 | 장　남 | 호주성명　김 경 석 |

| 년 | 월 | 일 | 학 력 및 경 력 사 항 | 발 령 청 |
|---|---|---|---|---|
| 1984 | | | 서울 홍릉 국민학교 졸업 | |
| 1984 | | | 서울 경희 중학교 입학 | |
| 1987 | | | 서울 경희 중학교 졸업 | |
| 1987 | | | 서울 덕수 상업 고등학교 입학 | |
| 1990 | | | 서울 덕수 상업 고등학교 졸업 | |
| | | | 특 기 사 항 | |
| 1988 | | | 주산 검정 1급 합격 | 대한상공회의소 |
| 1988 | | | 펜글씨 검정 2급 합격 | 대한 펜글씨 검정 교육회 |
| 1989 | | | 부기 검정 2급 합격 | 대한상공회의소 |
| | | | 위와 같이 틀림없음 | |
| | | | 1992년 4월 12일 | |
| | | | 김 현 민 | |
| | | | | |

106

**쓰기 연습**

| 사 진 | 이 력 서 | | |
|---|---|---|---|
| | 성 명 | | 주 민 등 록 번 호 |
| | 생년월일 서기    년    월    일생 (만    세) | | |

| 주    소 | |
|---|---|

| 호 적 관 계 | 호주와의 관계 | | 호주성명 |
|---|---|---|---|

| 년 | 월 | 일 | 학 력 및 경 력 사 항 | 발 령 청 |
|---|---|---|---|---|
| | | | | |
| | | | | |
| | | | | |
| | | | | |
| | | | | |
| | | | | |
| | | | | |
| | | | | |
| | | | | |
| | | | | |
| | | | | |
| | | | | |

# 원고지 쓰기

```
　　　　　　　　무　소　유
　　　　　　　　　　　　　　　법　정

　　이　세　상　에　처　음　태　어　날　때　나　는　아
무　것　도　갖　고　오　지　않　았　었　다.　살　　만　큼
살　다　가　이　지　상　의　적　에　서　사　라　져　　갈
때　에　도　빈　손　으　로　　갈　　것　이　다.
　　우　리　들　이　필　요　에　의　해　서　　물　건　을　　갖　게
되　지　만,　때　로　는　그　　물　건　때　문　에　적　잖　이
마　음　이　쓰　이　게　된　다.　그　러　니　까　무　엇　인　가
를　　갖　는　다　는　것　은　다　른　한　편　무　엇　인　가
에　얽　매　인　다　는　것　이　다.　필　요　에　따　라　가
졌　던　것　이　도　리　어　우　리　를　부　자　유　하　게
얽　어　맨　다　고　할　때　주　객　이　전　도　되　어　우
리　는　가　짐　을　당　하　게　된　다　는　말　이　다.　그
러　므　로　많　이　갖　고　있　다　는　것　은　흔　히
자　랑　거　리　로　되　어　있　지　만,　그　마　만　큼　많　이
얽　히　어　있　다　는　측　면　도　동　시　에……
```

## ♣ 원고지 사용법

- 제목과 필자의 이름은 위아래를 각각 1행 정도 비우고 쓴다.
- 과다한 수사법이나 너무 추상적인 표현은 피한다.
- 밝고 긍정적인 인생관으로 자신을 소개한다.
- 모든 글자와 문장 부호는 각각 한 칸씩 쓰는 것을 원칙으로 한다.
- 행의 맨 끝에서 떼어 쓰게 될 때에는 ∨로 표시하고, 다음 행의 첫 칸을 비우지 말고 쓴다.
- 대화 부분은 별도의 행에서 시작한다.

쓰기 연습

## 영 수 증

일금 오십만원정

₩ 500,000

상기 금액을 서적 대금
으로 정히 영수함

2001 년 3월 30일

서울시 중랑구 묵동 238-32
도서출판 윤미디어

예림서적 귀중

## 보 관 증

품명 : 한글 펜글씨 200부

위 물품을 2001년 2월
10일부터 6월 20일까지
틀림없이 보관함.

2001년 2월 10일
국 민 서 적
대표 윤 정 수
한 국 출 판 사 귀중

## 수 령 증

품목 : 한자 펜글씨 3,000부

상기 서적을 정히 수령함

2001 년 10월 5일

윤 출 판 사

한 길 문 화 사 귀중

## 청 구 서

일금 십사만원정

₩ 140,000

상기 대금을 천자문 펜글씨
교본 오십권 값으로 청구함.

2001 년 2월 10일

서울시 중랑구 묵동 238
윤 출 판 사

금 성 서 적 귀중

## 차 용 증

일금 오백만원정
₩ 5,000,000

상기 금액을 차용하는 바 이자는
월2부로 하고 반제기한은
2002년 3월 15일 까지로 함.

2001년 4월 15일
서울시 서대문구 아현동 34
장 영 수
윤 경 민 귀하

## 위 임 장

주소 : 서울시 종로구 숭인동 10-5
성명 : 최 민 석

위의 사람을 대리인으로
정하여 2001년 2월 10일부터
주주 총회의 의결권 및 행위
일체를 위임함.

2002년 3월 15일
대전시 중구 대흥동 336-1
위임자 강 인 길
한 국 회사장 귀하

## 휴 가 서

직위 : 과 장
성명 : 정 문 호

상기 본인은 2002년 7월 1일
부터 7월 3일까지 3일간
대한출판문화협회에서 열리는
편집인 세미나에 참석하기 위하여
이에 휴가서를 제출합니다.

2002년 6월 27일
정 문 호
편 집 부 장 귀하

## 결 근 계

편집부 : 김 미 진

본인은 신병치료차 3월 5일부터
3월 10일 (6일간)까지 병원에
입원하게 되었으므로 진단서를
첨부하여 결근계를 제출하나이다.

2002년 3월 2일
김 미 진
편 집 부 장 귀하

# 세 금 계 산 서

공급자
보관용

| 책 번 호 | 권 | 호 |
|---|---|---|
| 일련번호 | | |

**공급자**

| 등록번호 | 204-92-14547 |
|---|---|
| 상호(법인명) | 윤미디어 / 성명 윤정섭 ㉑ |
| 사업장소재지 | 서울 중랑구 묵2동 238-32 |
| 업태 | 제조 / 종목 도서출판 |

**공급받는자**

| 등록번호 | 204-92-13567 |
|---|---|
| 상호(법인명) | 서울서적 / 성명 안구식 ㉑ |
| 사업장소재지 | 서울시 성동구 성수동 55-6 |
| 업태 | 소매 / 종목 서적 |

| 작성 | | | 공급가액 | 세액 | 비고 |
|---|---|---|---|---|---|
| 년 99 | 월 7 | 일 31 | 공란수 4 | 300,000 | |

| 월일 | 품목 | 규격 | 수량 | 단가 | 공급가액 | 세액 | 비고 |
|---|---|---|---|---|---|---|---|
| 7 31 | 도서대금 | | | | 300,000 | | |
| | | | | | 300,000 | | |

| 합계금액 | 현금 | 수표 | 어음 | 외상미수금 | |
|---|---|---|---|---|---|
| | | | | | 위 금액을 영수/청구 함. |

# 전보 발신지

송신 통과 번호

체 신 부

| 착신국 | 종류 | 자수 | 발신국 | 번호 | 접수 시각 |
|---|---|---|---|---|---|
| ※수신인 주소 성명 | | | | 접수 | 기 사 / 월 일 |
| 지정 | | 국내기사 | | 요금 | 당무자 / 검사자 |

※통신문

**주 의**
1. ※인 란만 써 주십시오.
2. 글씨는 알아보기 쉽도록 똑똑히 써 주십시오.
3. 수신인에게 귀하의 거소 성명을 알리고자 하실 때에는 통신 문란에 써 주십시오.

| 송신 시각 | 송신자 | 대조자 |
|---|---|---|

※발신인 거소 성명   전화   국   번

♣ **전보 발신지 쓸 때 유의할 점**
① 한글과 아라비아 숫자로만 쓴다.
② 존댓말은 쓰지 않는다.
③ 띄어 쓰지 않는다.
④ 토씨는 생략한다.
⑤ 뜻이 통할 수 있는 범위에서 글자 수를 최대한 줄여 쓴다.

## 차 용 증

일금  사백오십만원정
# 4,500,000.-

위의  금액을  정히  차용하고
이자는  월  지부로  정하며  반제
기간은  1984년 2월 발일로 함.

1990년 5월 4일

서대문구 아현동 34
장 영 수

## 위 임 장

본인이 전궁중 정주 APT 1동 75
박정란을 대리인으로 정 하여 다음과
같은 행위 및 권한을 위임 합니다.

서울특별시 동대문구 길천동 157-5
김종섭 씨에게 빌려준

금. 일백오십만원을 받는건

19  년  월  일
광주군 광주읍 향촌동 45
강 인 걸

## 영 구 증

일금  십만오천원정
# 105,000.-

위 금액을  펜글씨교본 100부
대금으로  정히  영수함.

1988 년 7월 10일

서울특별시 성중구 성내동 153-4

정비문화사

제일 서점  귀중

## 청 구 서

일금  칠만오천이백원

# 75,200

위 금액을  백상지 5연 값으로
청구함.

1988년 6 월 7일

서울특별시 중구 평창동 1가 16

명 진 지 엽 사

청인출판사 귀중

〈편지 봉투〉

보내는 사람

경북시 인천동 84의5

강 영 길

□□□ □□□ 받는 사람

서울특별시 중구 필동 6번지

평 창 서점  귀중

□ □ □ □ □ □

우
표

- 봉투는 정자로 명확하게 쓴다.
- 받는 사람의 주소는 한 줄로 쓰되, 주소가 길 경우엔 두 줄로 써도 무방하다.
- 봉투는 반드시 규격 봉투를 사용한다.
- 받는 사람의 우편 번호는 정확하게 기재한다.

결 석 계

제 1학년 10반

홍 정 희

이 학생은  신병으로  말미암아
10월 6일부터 8일까지 3일간 결석
하고자  계출 하나이다.

1990년 12월 6일

본 인  홍 정 희
보호자  홍 성 철

경성 여자 고등 학교장  귀하

# 가정일반서식

# 차 례

# 출 생 신 고

## 출 생 신 고

시구
읍면　　장 귀하　　　　　　　　　　　　19　년　월　일

| 출 생 지 | 본　적 | | | | |
|---|---|---|---|---|---|
| | | 호　주 성　명 | | 호주와의 관　계 | |
| | 주　소 | | | | |
| | | 세대주 성　명 | | 세대주와 의 관 계 | |
| | 성　명 | | 본 | 혼인중의 자(남：녀) 혼인중의 자(남：녀) | |
| | 출생년월일 | 서기　　년　월　일　시　분 | | | |
| | 출생장소 | | ①자택 ②병원　③기타 | | |
| 부모의 성명 | 부 | 본 | 모 | 본 | |
| 기 타 사 항 | | | | | |

| 신 고 인 | 본　적 | | 호주성명 | |
|---|---|---|---|---|
| | 주　소 | | 자　격 | |
| | 서명날인 | | 출생년월일　년 월 일 | |

| 읍면동접수 | |
|---|---|
| 주민등록 표 정 리 | 월　일　인 |
| 주민등록 부표작성 | 월　일　인 |
| 주민등록부여번호 | |
| 대장정리 | 월　일　인 |
| 번　호 | |
| 주민등록지 관할시구청 송　부 | 월　일　인 |
| 관할접시구수청 | |
| 본적지송부 | 월　일　인 |
| 본접적지수 | |
| 호적부정리 | 월　일　인 |
| 호적부에주민 등록번호기재 | 월　일　인 |
| 주거표정리 | 월　일　인 |
| 주민등록지 정　리 | 월　일　인 |
| 주민등록지 통　보 | 월　일　인 |
| 인구동태조사 서 송 부 | 월　일　인 |

## 인구동태사항

(지정통계 제3호)

| 부모의 출생 년 월 일 | 부 | 년 월 일 | 모 | |
|---|---|---|---|---|
| 부모의 직업 | 부 | | 모 | |
| 부모의 교육 정　도 | 부 | 1. 미취학 2. 국민학교 3. 중고교 4. 대학교 | 모 | 1. 미취학 2. 국민학교 3. 중고교 4. 대학교 |
| 부모의 동거 년 월 일 | 서기　　년　월　일부터　동거 | | | |
| 모 의 출 산 회　수 | 총출산명 | 생존명 | 사망명 | 사산　회 |
| 임신월수 및 태　수 | 임신 만 개월 | 태 수 | 1. 단태아 2. 쌍태아 3. 태아이상 | |
| 조 산 자 | 1. 의사　　2. 조산원　　3. 기타 | | | |

# 사망(호주상속) 신고

## 사망(호주상속) 신고

시
구
읍        장 귀하
면

년    월    일

| 사망자 | 본 적 | | | 호주와의 관 계 | |
| --- | --- | --- | --- | --- | --- |
| | | 호 주 성 명 | | 호주와의 관 계 | |
| | 주 소 | | | | |
| | | 세대주 성 명 | | 세대주와 의 관 계 | |
| | 성 명 | | 성별 남, 녀 | 주민등록번호 또는 생년월일 | |

| 사망년월일 | 서기   년   월   일   시   분 |
| --- | --- |
| 사 망 장 소 | 1. 자  택  2. 병  원  3. 기  타 |
| 기 타 사 항 | |

| 호주상속 | 본 적 | | |
| --- | --- | --- | --- |
| | 성 명 | 전 호 주 와의관계 | |
| 신고인 | 본 적 | 호주성명 | |
| | 주 소 | 자 격 | |
| | 서명 날인 | 출 생 년 월 일 | |

## 인구동태사항

| 사 망 원 인 및 직 업 | | 직업 | |
| --- | --- | --- | --- |
| 사 망 진 단 자 | 1. 의사      2. 한의사      3. 기타 | | |
| 혼 인 상 태 | 1. 미혼      2. 유배우      3. 이별 4. 사별 | | |
| 교 육 정 도 | 1. 미취학    2. 국민학교 3. 중고교    4. 대학교 | | |

| 읍면동 접수 | |
| --- | --- |
| 주민등록표 정 리 | 월   일 인 |
| 주민등록부 표 정 리 | 월   일 인 |
| 주민등록증 회 수 | 월   일 인 |
| 관할시구청 송 부 | 월   일 인 |
| 관할시구청 접수 | |
| 본적지 접 수 | |
| 본송적지부 | |
| 호 적 부 정 리 | 월   일 인 |
| 주 거 표 정 리 | 월   일 인 |
| 주민등록자 통 보 | 월   일 인 |
| 인 구 동 태 조사서송부 | 월   일 인 |

# 건축허가신청서 및 허가서

| 허가번호<br>제    호<br>1. 신청내역 | | 건축허가신청서 및 허가서 | | | | 처리기간<br><br>5일 | |
|---|---|---|---|---|---|---|---|
| 건축주 | ① 성    명 | | | ② 주민등록번호 | | | |
| | ③ 주    소 | | (전화) | | | | |
| 설계자 | ④ 성    명 | | | ⑤ 면 허 번 호 | | | |
| | ⑥ 사무소명 | | | ⑦ 등 록 번 호 | | | |
| | ⑧ 주    소 | | (전화) | | | | |
| 대 지<br>조 건 | ⑨ 위    치 | | | | | | |
| | ⑩ 지    역 | | | ⑬ 지        목 | | | |
| | ⑪ 지    구 | | | ⑭ 전 면 도 로 폭 | | | |
| | ⑫ 면    적 | | | ⑮ 도로에 접하는 길이 | | | |
| 용 도 | ⑯ 주 용 도 | | | | | | |
| | ⑰ 기타용도 | | | | | | |
| 규 모 | 면적 구분 | 신청부분 | 신청이외부분 | ⑳ 합 계 | ㉑ 공사종별 | | |
| | ⑱ 건축면적 | | | | ㉒ 건 폐 율 | | |
| | ⑲ 연 면 적 | | | | ㉓ 용 적 율 | | |
| ㉔ 구      조 | | | | ㉕ 층    수 | | | |
| ㉖ 지 하 층 면 적 | | | | ㉗ 주 차 장 면 적 | | | |
| ㉘ 표 준 설 계 도 서 번 호 | | | | | | | |
| ㉙ 착 공 예 정 일 | | 19  .  .  . | | ㉚ 준공예정일 | | 19  .  .  . | |

건축법 제5조(및 도시계획법 제4조)의 규정에 의하여 건축물의 건축(및 토지의 형질변경) 허가를 신청합니다.

<div align="center">

19        .      .      .

신청자                        인
</div>

(시장·군수) 귀하

| (첨부) 1. 대지의 범위를 증명하는 서류 1부<br>　　　 2. 설계도서 1부<br>　　　　(표준설계도서에 의하여 건축허가를 신청할 때)<br>　　　　　1. 대지의 범위를 증명하는 서류 1부　　　2. 배치도 1부<br>　　　　　3. 건축법시행규칙 제1조 제1항 표의 ②난 및 ⑬난에 게기하는 해당도서 각 1부 | 수 수 료 |
|---|---|

이 허가서 및 첨부서류에 기재한 건축물의 건축계획은 건축법의 규정에 적합하므로 건축법 제5조(및 도시계획법 제4조)의 규정에 의하여 건축물의 건축(및 토지의 형질변경)을 허가합니다.

<div align="center">

19        .  .    .    .

(시장·군수)                        인
</div>

# 건축(증축·개축) 신고서

## 건축(증축, 개축) 신고서

| 건축주 | ① 성 명 | | ② 주민등록번호 | |
|---|---|---|---|---|
| | ③ 주 소 | | (전화) | |
| ④ 대 지 위 치 | | | | |
| ⑤ 지 역 | | ⑥ 지 구 | | |
| ⑦ 주 용 도 | | ⑧ 공 사 종 별 | 증축, 개축 | |
| ⑨ 면 적 구 분 | ⑩ 신청부분 | ⑪ 신청 이외 부분(기준부분) | | |
| ⑬ 건 축 면 적 | | | | |
| ⑭ 연 면 적 | | | | |
| ⑮ 건 폐 율 | | ⑯ 층 수 | | |
| ⑰ 구 조 | | ⑱ 대 지 면 적 | | |
| ⑲ 착 공 예 정 일 | 년 월 일 | ⑳ 준공년월일 | 년 월 일 | |

건축법 시행령 제6조 제3항의 규정에 의하여 위와 같이 신고합니다.

년 월 일

신청자 인

(시장·군수) 귀하

## 건축(증축, 개축) 신고증

제 호

| 건축주 | ① 성 명 | | ② 주민등록번호 | |
|---|---|---|---|---|
| | ③ 주 소 | | | |
| ④ 대 지 위 치 | | | | |
| ⑤ 지 역 | | ⑥ 지 구 | | |
| ⑦ 대 지 면 적 | | ⑧ 증·개축면적 | | |
| ⑨ 공 사 종 별 | | ⑩ 건 폐 율 | | |
| ⑪ 구 조 | | ⑫ 층 수 | | |
| ⑬ 착 공 예 정 일 | 년 월 일 | ⑭ 준공예정일 | 년 월 일 | |

건축법 시행규칙 제3조 제2항의 규정에 의하여 위와 같이 신고증을 교부함.

년 월 일

(시장·군수) 인

1. 부동산 매도용 인감증명서는 발급일로 부터 기산하여 1개월간 이며, 기타 인감증명서는 발행일로 부터 3개월간 그 효력이 유 효하다.
2. 인감증명서의 용도란에는, 부동산 매도용, 동산매도용, 신원, 보증용, 취업용등 그 용도를 분명하게 기재 하여야 한다.

## 인감증명서

| ① 주민등록번호 | | 4 0 9 2 2 3 -<br>1 8 2 9 3 6 7 | 인 감 증 명 서 | | 본 인 | 대 리 |
|---|---|---|---|---|---|---|
| ③ 성 명<br>(한자) | | 김 길 동(金吉童) | | ④ 생년월일 | 壹九四○년 2월 23일 | |

| ⑧<br>본<br>적 | 1 | 전북 전주시 ○○동 1204-1 | 인 |
|---|---|---|---|
| | 2 | 이 하 여 백 | |
| | 3 | | 감 |

| ⑨<br>주<br>소<br>이<br>동<br>사<br>항 | | 주소　　　　　　( 통/반) | 전　입 | | 전　출 | |
|---|---|---|---|---|---|---|
| | 1 | 서울 용산구 ○○동 27-9 | . . | 확인 ⑪ | . . . | 확인 ⑪ |
| | 2 | 이 하 여 백 | . . | | . . | |
| | 3 | | . . | | . . | |
| | 4 | | . . | | . . | |
| | 5 | | . . | | . . | |
| | 6 | | . . | | . . | |
| | 7 | | . . | | . . | |

| 여행중의 주소<br>(국내주소지) | 공　　　란 | 국적(외국인) | 공　　　란 |
|---|---|---|---|
| 국 외 주 소 지 | 공　　　　　　　란 | | |
| 사 용 용 도 | 신원보증용 | | |

위 인감은 신고인감과 틀림없음을 증명함

서기 壹九79년 10월 2일

　· ○ ○ 동장　　　　　　⑪

## 주민등록

주민등록에 관한 각종 신고사항은 다음과 같다.

1. 등록신고 : 출생등 주민등록 신고사유 발생일로 부터 14일 이내

2. 정정신고 : 호적 정정등 신고된 사유에 변동이 발생한날로 부터 14일 이내

3. 말소신고 : 사망,이중등록 신고사유 발생일로 부터 14일 이내

4. 퇴거신고 : 퇴거일로 부터 14일 이내

5. 전입신고 : 전입일로 부터 14일 이내

6. 복귀신고 및 거주지 변경신고 : 전입신고를 하지 아니하고 퇴거 신고일로 부터 14일 이내

7. 해외이주신고 : 출국전

## 주민등록신고서

| | | 사무장 | 동 장 |
|---|---|---|---|
| 결재경유 | | | |
| | | 반 장 | 통 장 |
| | | | |

### 등 록 신 고 서

주소 :　　　동　　　번지　　　호( 통 반) 세대주

| 세관대주와의계 | 번호 | 성명 | 성별 | 생년월일 | 병 역 | | | | | | | 본적호주 | 접담수당및자 | | |
|---|---|---|---|---|---|---|---|---|---|---|---|---|---|---|---|
| | | | | | 군별 | 전역수검년도 | 역종 | 병과 | 계급 | 군번 | 특수기술 | | | | |
| | 1 | | 남 여 | | | | | | | | | | 주표민등록리 | 색정인부리 | 본적지 통 보 19 .. |
| | 2 | | 남 여 | | | | | | | | | | | | |
| | 3 | | 남 여 | | | | | | | | | | 인 | 인 | 인 |

# 주민등록발급신청서

## 주민등록증발급신청서

(전면)

| 주민등록번호 | | | | | | | | | 발급년월일 | | |
|---|---|---|---|---|---|---|---|---|---|---|---|
| 신청인성명 | 한문 | | | 한글 | | | 직업 | | | 혈액형 | |

| 원 적 | 시 구 동<br>도 군 면 | 리 | 번지 | 통 | 반 | 특 수<br>기 술 | |
|---|---|---|---|---|---|---|---|
| 본 적 | 시 구 동<br>도 군 면 | 리 | 번지 | 통 | 반 | 호 주 | |
| 주 소 | 시 구 동<br>도 군 면 | 리 | 번지 | 통 | 반 | 세대주 | |

| 병 역 | 군별 | 제대(수검)년도 | 역종체격등위 | 병 과 | 계 급 | 군 번 |
|---|---|---|---|---|---|---|
| | | | | | | |

| 남자사진<br>(2.5×3.0) | 관계공무원확인날인 | | | | 발급읍·면<br>·동 명 | 여자사진<br>(2.5×3.0) |
|---|---|---|---|---|---|---|
| | 반장 | 통(리)장 | 입회경찰관 | 읍·면·동직원 | | |

| 소명관계서<br>특 명 | ※ 비고 |
|---|---|
| | |

(기재요령)
    (1) 성명은 한문으로 기재하고 기타 사항은 모두 한글로 기재한다.
    (2) 재발급시에는 발급신청서를 작성할 필요가 없다.
    (3) 지문은 경찰관이 읍·면·동사무소에 나와서 채취한다.
    (4) ※ 표시란은 공란으로 둔다.

(후면)

| 주민등록번호 | | 1<br>분<br>류 | 2 분류 | | 좌 | |
|---|---|---|---|---|---|---|
| | | | | | 우 | |
| 성 명 | | | 3 분류 | | 좌 | |
| | | | | | 우 | |

| 좌 수 회 전 인 상 | | | | |
|---|---|---|---|---|
| 시 지 | 중 지 | 환 지 | 소 지 | 무 지 |
| | | | | |

| 우 수 회 전 인 상 | | | | |
|---|---|---|---|---|
| 시 지 | 중 지 | 환 지 | 소 지 | 무 지 |
| | | | | |

| 좌 수 평 면 인 상 | 우 수 평 면 인 상 |
|---|---|
| | 무 지 / 무 지 |
| | 분 류 / 검 사 |

# 주민등록분실신고서

| | | | | | | 처리기간 |
|---|---|---|---|---|---|---|
| 접수번호 :<br>접수년월일 : (일부인) | | | 주민등록증분실신고서 | | | 20일 |

| 분 | 성 명 | | 주민등록번호 | | 생년월일 | |
|---|---|---|---|---|---|---|
| 실 | 본 적 | | | | | |
| 자 | 주 소 | | | | | |
| 분실<br>내용 | 일 시 | | 장 소 | | | |
| | 분 실<br>사 유 | | | | | |

| 보 | 반 장 | | | 통 (리) 장 | | | |
|---|---|---|---|---|---|---|
| 증 | 주민등록번호 | 성 명 | 날 인 | 주민등록번호 | 성 명 | 날 인 |
| 인 | | | | | | |

| 경<br><br>유 | 위 사실을 확인함<br><br>　　　　　관할지파출소장(소속부대장)　　　　　　인 |
|---|---|

19 .　　　.

신고인　　　　　　　인

동장 귀하

| 구비서류 : 없 음 | 수수료 |
|---|---|
| 주의사항 : 이 면 | 1,000원 |

| 성 명 | | 주민등록<br>번 호 | | 호주성명<br>및 관계 | |
|---|---|---|---|---|---|
| 본 적 | | | | | |
| 주 소 | | | | | |

| 증 명 사 항 | 증 명 내 용 |
|---|---|
| 1. 금치산 또는 한정치산의 선고를 받고 취소되지 않은 사<br>   실 | |
| 2. 파산선고를 받고 복권되지 않은 사실 | |
| 3. 금고이상의 형의 집행유예선고를 받고 그 유예기간중에<br>   있는 사실 | |
| 4. 금고이상의 형의 선고를 받고 그 집행이 종료되거나 집<br>   행을 받지아니하기로 확정된후 5년이경과되지 않은사실 | |
| 5. 법률 또는 판결에 의하여 자격정지 또는 자격상실 중에<br>   있는 사실 | |

공부대조필

| 인 |

위와 같이 증명함

1980년 1월10일

○ ○ 읍장 인

※ 유효기간은 발급일로부터 6개월간임.

## 인감증명

인감증명서는 거주지(주민등록지)의 읍, 면, 동 사무소에서 발급한다.

인감증명서를 발급받기 위해서는 본인이 직접 주민등록증과 신고인감을 제시하고 신청 하여야 한다.

(단, 대리인을 통하여 인감증명서를 발급받을수 있으나, 이때에는 위임장과 대리인이 자신의 주민등록증을 제시하여 확인을 받아야 한다 )

# 병적증명 (조회) 서

【書式 1 호】

<table>
<tr><td colspan="7" rowspan="2">병적증명(조회)서</td><td>용</td><td rowspan="2"></td></tr>
<tr><td>도</td></tr>
</table>

출원(조회) 년월일 19    년    월    일    출원인(조회인)                     인

아래와 같이 병적증명을 출원(조회)함        본인과의 관계 (        )

<table>
<tr>
<td rowspan="9">병<br>역<br>의<br>무<br>자</td>
<td rowspan="2">본<br>적</td>
<td rowspan="2" colspan="5"></td>
<td rowspan="2">성<br>명</td>
<td>한글</td>
<td></td>
</tr>
<tr><td>한자</td><td></td></tr>
<tr>
<td rowspan="2">주<br>소</td>
<td rowspan="2" colspan="5"></td>
<td>주민등록<br>번    호</td>
<td colspan="2">제                호</td>
</tr>
<tr>
<td>생년월일</td>
<td colspan="2">19    년    월    일생</td>
</tr>
<tr>
<td>실역미필자</td><td>역종</td><td colspan="2"></td><td>징병검사<br>년    도</td><td></td><td>체격<br>등위</td><td></td><td>일련<br>번호</td><td></td>
</tr>
<tr>
<td rowspan="4">실<br>역<br>필<br>자</td>
<td>구분</td><td>군별</td><td>역종</td><td>병종</td><td>계급</td><td>군번</td><td colspan="3">복    무    기    간</td>
</tr>
<tr>
<td>사병</td><td></td><td></td><td></td><td></td><td></td><td colspan="3">19  .  .  .  ~19  .  .  .  .</td>
</tr>
<tr>
<td>장교</td><td></td><td></td><td></td><td></td><td></td><td colspan="3">19  .  .  .  ~19  .  .  .  .</td>
</tr>
<tr>
<td>전역<br>사유</td><td>전역당<br>시소속</td><td></td><td></td><td>특명<br>호수</td><td colspan="4">특 (     ) 제            호</td>
</tr>
<tr>
<td rowspan="5">병<br>역<br>사<br>항</td>
<td colspan="9"></td>
</tr>
<tr><td colspan="9"></td></tr>
<tr><td colspan="9"></td></tr>
<tr><td colspan="9"></td></tr>
<tr><td colspan="9"></td></tr>
</table>

No. _____

<table>
<tr>
<td>확<br>인</td><td rowspan="3"></td>
<td rowspan="3">위와 같이 증명(회보)함<br><br>서기 19    년    월    일<br><br>장              ㉺</td>
</tr>
<tr><td>대<br>조</td></tr>
<tr><td>기<br>록</td></tr>
</table>

# 토지대장등본

| 토지대장등본 | 기준수확량 전 : 대맥, 나맥<br>곡  종 답 : 정조 | | | | | 교부일련번호 | | 대<br>조 | | 확<br>인 | |
|---|---|---|---|---|---|---|---|---|---|---|---|
| 토 지 소 재 | | | 지 번 | 지 목 | 지 적 | 기준수확량<br>또는 임대가격 | | 등급 | 사 유 | 소  유  자 | |
| 시 | 구 | 동 | | | | | | | | 주  소 | 성명또는명칭 |
| 서울특별시 | | | | | 천    평 | | | | | | |
| | | | | | | | | | | | |
| | | | | | | | | | | | |
| 서기  19    .    .    . | | | | | | | | | ○○ 구청장 | | 인 |

# 임야대장등본

| 임야대장등본 | | | | | | 교부일련번호 | | 대<br>조 | | 작<br>성 | |
|---|---|---|---|---|---|---|---|---|---|---|---|
| 임 야 소 재 | | | 지 번 | 지 목 | 지 적 | 등 | 급 | 사 | 유 | 소  유  자 | |
| 시 | 구 | 동 | | | | | | | | 주  소 | 성명 및 명칭 |
| 서울특별시 | | | | | 정    보 | | | | | | |
| | | | | | | | | | | | |
| | | | | | | | | | | | |
| 서기      년      월      일 | | | | | | | | | ○○ 구청장 | | 인 |

※ 수입인지가 첨부 소인되지 아니한 등본은 그 효력을 보증할 수 없습니다.

# 농지매매증명원서

| 발급번호 | 농지매매증명원서 | | | | 처리기간 |
|---|---|---|---|---|---|
| | | | | | |

| 매<br>수<br>자 | 주    소 | | | | | | |
|---|---|---|---|---|---|---|---|
| | 주민등록번호 | | 성명 | | 직업 | | 가족수 |

| 매<br>도<br>자 | 주    소 | | | | |
|---|---|---|---|---|---|
| | 주민등록번호 | | 성명 | 생년월일 | ·  19  .  .  . |

| 매<br>매의<br>대<br>상표<br>농시 | 지  번 | 지  목 | 지  적 | 매매가격 | 매매코자 하는 사유 |
|---|---|---|---|---|---|
| | | | | | |
| | | | | | |

| 매<br>수<br>자 <br>현<br>경<br>농<br>지 | 지  번 | 지  목 | 지  적 | |
|---|---|---|---|---|
| | | | | |
| | | | | |

위와 같이 신청하오니 증명하여 주시기 바랍니다.

19    .    .    .

신청인                  인

○○ 구청장 귀하

| 첨부서류 | 수 수 료 |
|---|---|
| 1. 농지개혁법 제5조에 관한 증명 1부 | 증지○○○원 |

위 사실을 증명합니다.

19    .    .    .

구청장          인